退溪先生

행서
3

小白山遊山録

柏山　吳　東　燮

Baeksan Oh Dong-Soub

❀ ㈜이화문화출판사

目 次

퇴계의 소백산 유산

退溪 李滉(1501-1570)은 어릴 때부터 소백산을 바라보면서 영주와 풍기 사이를 자주 왕래하였다. 머리만 들어도 바라다보이고, 발길만 내디뎌도 올라갈 수 있는 가까운 곳에 소백산이 있었지만 꿈 속에서만 소백산을 생각하였을 뿐 어언 40여년이 흘러갔다. 1548년 10월에 풍기군수가 된 퇴계는 백운동서원(소수서원)의 주인이 되어 그간의 숙원을 풀 수 있게 되었다고 생각하여 은근히 기뻐하였다. 그러나 퇴계는 겨울과 봄을 지나면서 관무로 백운동을 세 번이나 다녀왔지만 소백산 산문을 엿보지도 못하고 돌아왔다고 아쉬워하였다. 부임 다음 해(1549년, 명종 4) 4월 신유일(음22일, 양력 5.17), 소백산 遊山을 위하여 백운동서원에서 유생들과 하루밤 유숙하고 이튿날(23일), 밤새 내리던 비가 개어 산색이 산뜻하게 빛나는 아침, 그의 나이 49세에 드디어 철쭉꽃 피는 봄철 소백산 산문에 들어 그토록 염원하던 소백산 산행을 시작하게 되었다.

백운동서원을 출발하여 초암사를 거쳐 석륜사에서 일박하고, 국망봉에 올랐다가 내려와 다시 석륜사에서 일박하였다. 다음 날 석성과 죽암폭포를 거쳐 관음굴에서 일박하고 박달현, 비로사를 거쳐 욱금동으로 하산하여 풍기 관아로 돌아왔다. 총 4박5일의 산행을 마치고 5월에 그간의 소백산 유산의 감흥을 소상하게 기록하여 한 편의 「유소백산록」으로 정리하였다. 퇴계가 등산하기 전에 여러 명현들이 소백산을 유람하였을 것이지만 그것을 전하는 문헌이 없음을 아쉬워하며 후인을 위하여 기록한다고 언급하였다.

조선의 성리학을 완성한 대학자 퇴계 역시 孔孟의 학문을 흠모하였을 것이다. 맹자 진심편에서 맹자가 말하기를 '공자가 魯나라 동산에 올라가서는 노나라를 작게 여기고, 태산에 올라서는 천하를 작게 여기셨다(登泰山而小天下).'라고 하였다. 학문으로 큰 깨달음을 성취한 사람은 생각의 깊이와 범위가 깊고 높아져서 세상을 보는 눈이 다르다는 것을 말해주고 있다. 바로 공자의 깊고 넓은 학문을 직접 배우지 못한 맹자의 안타까움을 나타낸 말이다. 퇴계도 높은 산에 올라 그들과 같은 느낌을 체험하고 싶은 욕망이 있

小白山遊山錄

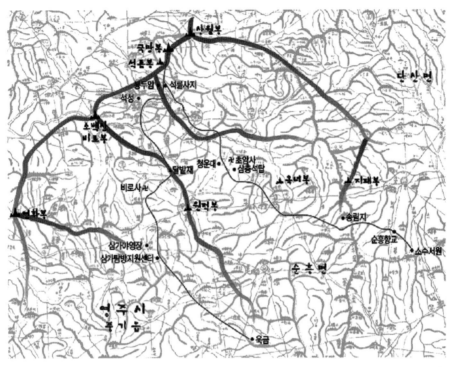

등산지도자료 (월간 산 2017.7).

있을 것이다. 이러한 그의 감정은 소백산 정상에서 읊은 시 「國望峯」 시구절에서 '높이 올라 사방을 둘러보니 생각에 끝이 없구나(憑高回望思無窮).'라는 그의 감회에서 잘 나타나 있다.

퇴계는 학문을 좋아하고 산수를 좋아하는 대학자답게 遊山을 글공부에 비유하였다. 자신의 시 「讀書如遊山」에서 '글공부가 유산하는 것과 같다고 사람들이 말하는데 이제 와서 보니 유산하는 것이 글공부와 유사하구나(讀書人說遊山似 今見遊山似讀書).'라고 하여 유산을 공부하듯이 하였음을 엿볼 수 있다. 산행을 하는 과정에서 겪게되는 크고 작은 체험들이 학문하는 것과 아주 유사하다고 생각하였다. 즉 「遊小白山錄」은 단순히 산중의 경치와 자연을 보면서 느낀 감회를 기록한 것이 아니라 그가 본 山景에서 사람의 도리와 학문의 이치를 비유하면서 기록하였으니 이 유산록이야말로 퇴계의 학문관을 보여주는 한 편의 고귀한 문학 작품인 것이다. 정상에 올라 植生들이 평지와 달리 고산의 풍우에 시달려 넘어지고 한쪽으로 쏠리고, 제대로 크지 못하여 나지막하게 자라는 모습을 보고 퇴계는 '거처하는 곳에 따라 기개가 달라지고, 양육하는 환경에 따라 체질이 달라진다(居移氣養移體).'라는 맹자 진심편의 구절을 떠올리면서 식생이나 사람이나 다를 게 없다고 토로하는데 여기에서 사물을 대하는 위대한 유학자의 자세에 감명받지

않을 수 없게 된다.

　퇴계가 소백산을 유산한 시대는 지금부터 474년전 조선 전기의 일이다. 당시의 소백산은 등산인이라곤 극히 일부의 산놀이꾼 외에 산승이나 사냥꾼, 나뭇꾼 뿐이었을 것이며 더욱이 퇴계 자신의 건강도 병약한 상태이었는데 49세의 노년에 감히 소백산 정상 국망봉을 등행하였으며 그 기록을 「유소백산록」으로 정리하였으니 이것은 그의 학문만큼이나 위대한 업적이 아닐 수 없다.

　퇴계의 등산과정을 살펴보면 주도면밀하게 진행되었다. 우선 자신의 신체상태를 감안하여 경관과 경로를 선택하였으며 이에 따라 말, 가마, 걷기 등 이동수단도 다르게 사용하여 자신의 체력을 관리하였다. 산행중에 인상적인 勝景이 발견되면 그 자리에 멈춰서 그 勝景을 즐기면서 감상하였다. 감상이 고조에 이르면 폭포나 바위, 산마루, 고개 등의 景物에 대하여 마치 자신의 육친인양 이름을 지어 불러주어 그 景勝을 더욱 부각시켰다. 퇴계 유산록을 읽다 보면 주경유(주세붕)와 몇 분의 유산록에 대하여 수차례 언급하는데 이것은 그가 소백산 산행을 하기 전에 선행자의 기록과 체험을 참조하였음을 알수 있으며 이로 인하여 유산록을 남기려는 의욕이 더욱 컸으리라 짐작된다. 바위 위로 맑은 물이 흐르는 개울가에 앉아 동행한 종수가 '계곡물은 응당 옥띠 두른 길손을 비웃을 텐데 길손은 세속의 티끌 씻으려 해도 씻어내지 못하네'(溪流應笑玉腰客 欲洗未洗紅塵蹤)라는 시구를 읊은 뒤 '이 시는 누구를 읊은 시일까요'라고 퇴계에게 묻는다. 서로 한바탕 웃었다고 기록하였는데 이 맑은 자연속에서도 세속을 벗어나지 못하는 인간의 모습을 보여주었다.

　지금까지 살펴본 바와 같이 「유소백산록」은 비록 거창한 학문이론은 아니지만 뭔가 도전하여 탐구하고 체험하려는 그의 생활 자세를 읽을 수 있으며 이러한 자세를 통하여 퇴계는 일생동안 커다란 성취를 이룩할 수 있었다. 이러한 크나큰 교훈을 얻기 위하여 「유소백산록」을 이번 행서시리즈 3권의 주제로 삼았으며 이 유산록을 서사하면서 행서를 익히고, 퇴계와 함께 소백산 등행을 체험하면서 그의 정신을 본받고자 하였다. 「유소백산록」을 통하여 행서 임서의 즐거움을 가지면서 퇴계의 고귀한 정신에 조금이나마 다가갈 수 있게 되기를 바라는 바이다.

2023년 癸卯 孟春之吉　**柏山 吳東燮**　請教

遊小白山錄

余自少往来荣丰间其
于小白举头可望投足
可至而俄俄然惟梦想
神驰者四十年于兹矣

余自少往來榮豊間 其於小白
여 자 소 왕 래 영 풍 간 기 어 소 백

舉頭可望 投足可至
거 두 가 망 투 족 가 지

而悵悵然 惟夢想神馳者
이 창 창 연 유 몽 상 신 치 자

四十年于茲矣
사 십 년 우 자 의

去年冬 握符來豊
거 년 동 악 부 래 풍

爲白雲洞主 私竊喜幸
위 백 운 동 주 사 절 희 행

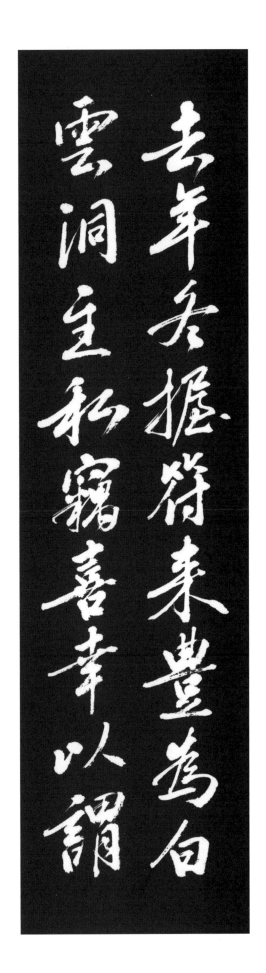

나는 어릴 때부터 영주와 풍기 사이를 자주 왕래하였다.
저 小白山이야 머리만 들면 바라다보이고
발을 내딛기만 하여도 올라갈 수 있는 곳에 있었다.
하지만 허둥지둥 살다보니
오직 꿈속에서만 이 산을 생각하였을 뿐
어언 40년이 지나가버렸다.
지난해 겨울, 내가 풍기군수로 부임하여 오게되니
白雲洞書院의 주인이 될 수 있어
은근히 기쁘고 다행으로 생각하였다.

悵悵 어찌할 바를 모르는 모양.
四十年 퇴계는 도산에서 태어났지만 어린시절을 영주에서 많이 보
냈다. 6세에 이웃 노인에게 천자문 배우고 12세에 숙부 松齋 이우에
게 논어를 배웠다고 하며, 19세에 영주 의원(濟民樓)에서 의원공부를
하고 21세에 영주 草谷(무실) 허찬의 맏딸에게 장가들었다.
神馳 몹시 그리워하다. 마음이 쏠리다.
白雲洞 백운동서원. 소수서원.
私竊 남모르게 은근히.

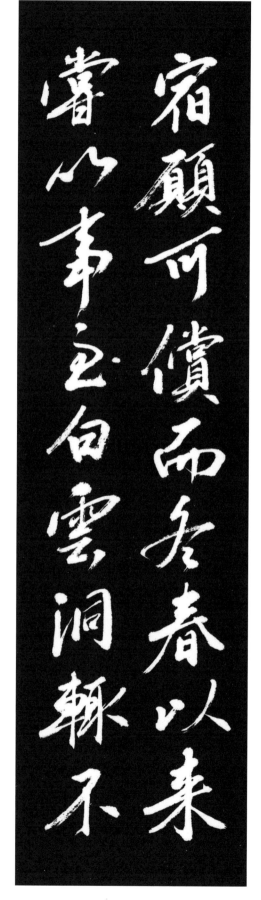

宿顧可償而冬春以来
賞以事之白雲洞轍不

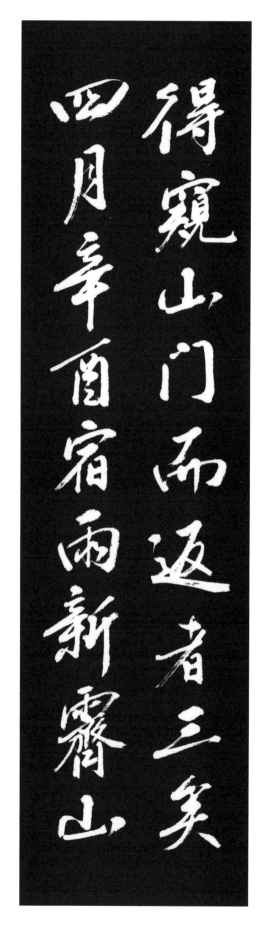

得窺山門而返者三矣
四月辛酉宿雨新霽山

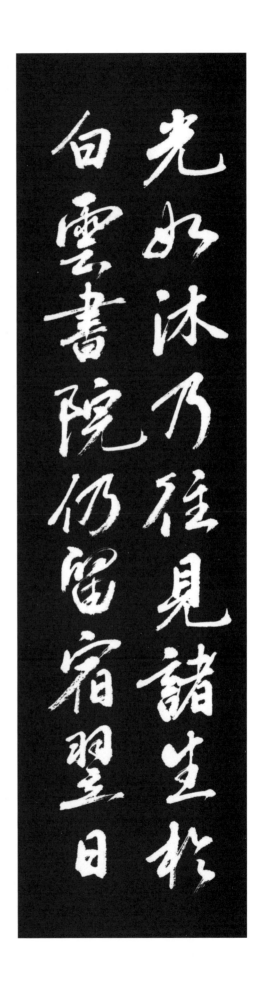

이 위 숙 원 가 상 이 동 춘 이 래
以謂宿願可償 而冬春以來

상 이 사 지 백 운 동
嘗以事至白雲洞

첩 부 득 규 산 문 이 반 자 삼 의
輒不得窺山門而返者 三矣

사 월 신 유 숙 우 신 제
四月辛酉 宿雨新霽

산 광 여 목 내 왕 견 제 생
山光如沐 乃往見諸生

어 백 운 서 원 잉 유 숙
於白雲書院 仍留宿

그렇게 생각한 것은 그 동안의 숙원을
이룰 수 있으리라는 기대가 있었기 때문이다.
그러나 지난 겨울과 봄에
공무로 白雲洞에 수 차례 오기는 했지만
산문조차 들여다보지 못하고 그냥 돌아가기를
세 차례나 하였다.
드디어 四月 辛酉 日(4월 22일),
지난 밤에 내리던 비가 개이고
산색이 목욕을 한 것처럼 산듯하게 빛났다.
이에 白雲洞으로 가서 여러 유생들을 만나보고
그날 하루를 서원에서 유숙하였다.

辛酉日 양력 1549년 5월 17일.
償 이루다. 실현하다. 갚다. 보상하다.
宿雨 지난 밤에 내린 비.
新霽 갤 제. 비가 그치고 날이 금방 개다.

11

遂入山閣上舍箋鄉興其子應祺實從之行緣竹溪而上十餘里洞府幽邃林壑窈窕時聞水

익일수입산 민상사서경
翌日遂入山 閔上舍筮卿

여기자응기실종지
與其子應祺實從之

행연죽계이상십여리
行緣竹溪而上十餘里

동부유수 임학요조
洞府幽邃 林壑窈窕

시문수석종격 향진애곡지간
時聞水石淙激 響振崖谷之間

행도안간교지초암
行渡安干橋至草庵

이튿날(4월 23일), 드디어 小白山에 들었다.
상사 閔筮卿이
그의 아들 應祺와 함께 따라 나섰다.
우리 일행은 竹溪九曲을 따라 십여리를 올라가니
신선이 살 것 같은 산골이 멀고 그윽하며,
숲과 계곡도 깊고 그윽하였다.
때때로 바위에 부딪쳐 흐르는 물소리가
절벽사이에 요란하게 진동하며 들려왔다.
安干橋를 건너 草庵에 이르렀다.

上舍 생원이나 진사를 달리부르는 호칭.
洞府 신선이 사는 곳.
窈窕 깊숙하고 그윽하다.
淙激 물이 부딪쳐 흐르는 소리.

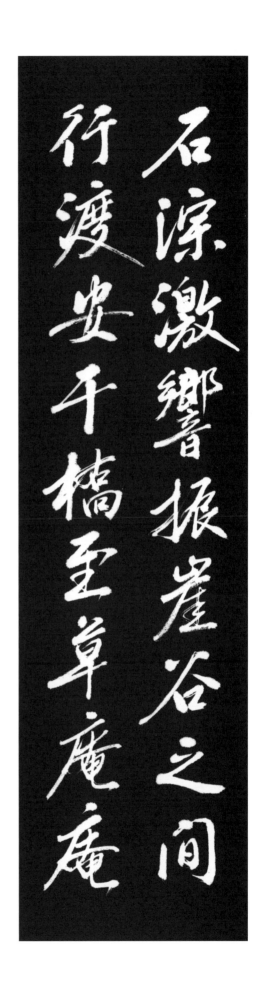

在圓寂峯之東月明峯
之西支峰之自兩峯來

者相抱于庵前為山門
庵西有石高峙其下清

庵在圓寂峯之東 月明峯之西
支峯之自兩峯來者
相抱于庵前爲山門
庵西有石高峙
其下淸流激湍 迤爲淳泓
上平可坐 南望山門 俯聽潺湲

초암은 圓寂峯의 동쪽과
月明峯의 서쪽에 있는데
양쪽 봉우리에서 뻗어내린 두 산줄기가
草庵 앞에서 서로 끌어 안듯이 마주쳐
산문을 이루고 있었다.
암자의 서쪽에는 바위가 높이 치솟아 있고
그 아래에 맑고 푸른 물이 세차게 흘러내려
깊은 沼를 이루었다.
치솟은 바위 위에는 평평한 자리가 있어
앉을 만하였는데 나는 거기에 앉아서
남쪽 산문을 바라보며 맑게 흐르는
잔잔한 물소리를 듣고 있으니

泓 물속 깊을 홍.
潺湲 물이 천천히 흐르는 모양.
潺 졸졸 흐를 잔.
湲 흐를 원.

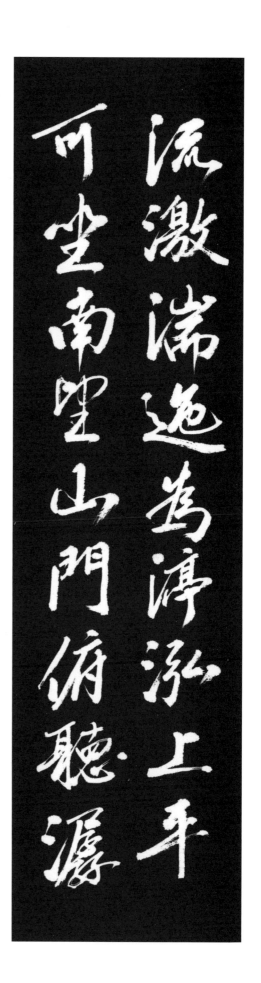

15

澹真絕致也周景遊名
之曰白雲臺余謂既有

白雲洞白雲庵皆名不
其混乎不若改白為青

眞絶致也 周景遊名之曰 白雲臺
진 절 치 야 주 경 유 명 지 왈 백 운 대

余爲旣有白雲洞 白雲庵
여 위 기 유 백 운 동 백 운 암

玆名不其混乎
자 명 불 기 혼 호

不若改白爲靑之爲善也
불 약 개 백 위 청 지 위 선 야

山人宗粹聞余來
산 인 종 수 문 여 래

自妙峯庵來見于此
자 묘 봉 암 래 견 우 차

참으로 절경의 운치로 보였다.
옛날 周景遊는
이곳을 白雲臺라고 명명하였는데
내가 생각하기에는 이미 白雲洞과 白雲庵이 있으니
白雲臺라 하면 서로 혼돈되지 않겠는가.
그래서 白을 靑으로 고쳐
靑雲臺로 하는 것이 좋을 것 같았다.
산승인 宗粹가 내가 여기 왔다는 말을 듣고
妙峯庵에서 이곳까지 나를 만나러 찾아왔다.

周景遊 주세붕(周世鵬, 1495~1554). 자는 景遊, 호는 愼齋이며, 풍기
군수로 부임한(1541. 중종 36)뒤, 安珦의 고향 옛 순흥지역에 그를 제
향하는 사묘를 세우고 그의 영정을 봉안하여 주자의 白鹿洞書院을
본받아 白雲洞書院을 건립하였으며 훗날 紹修書院으로 사액되었다.

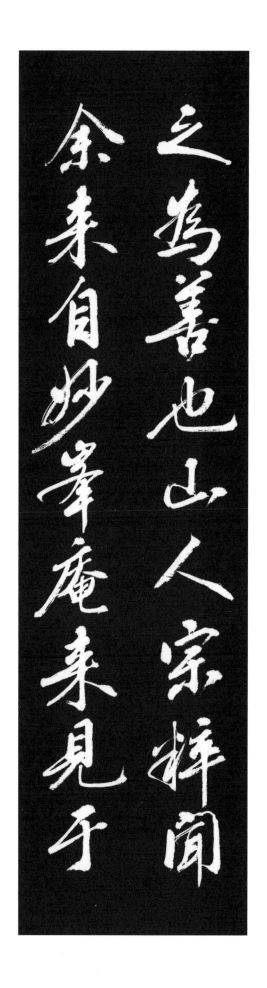

此因與筌卿酌數巡毫
上筌卿患瘧持還余罷

抱羸疾沁欲登覽諸僧
相與謀曰非肩輿不可

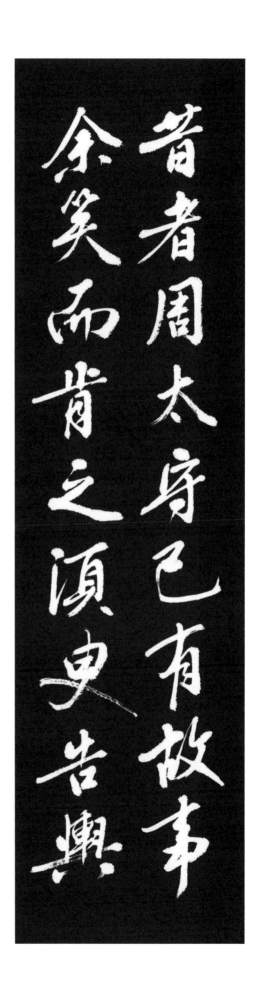

<ruby>因<rt>인</rt></ruby> <ruby>與<rt>여</rt></ruby> <ruby>筮<rt>서</rt></ruby> <ruby>卿<rt>경</rt></ruby> <ruby>酌<rt>작</rt></ruby> <ruby>數<rt>수</rt></ruby> <ruby>巡<rt>순</rt></ruby> <ruby>臺<rt>대</rt></ruby> <ruby>上<rt>상</rt></ruby>
因與筮卿酌數巡臺上

<ruby>筮<rt>서</rt></ruby> <ruby>卿<rt>경</rt></ruby> <ruby>患<rt>환</rt></ruby> <ruby>瘧<rt>학</rt></ruby> <ruby>將<rt>장</rt></ruby> <ruby>還<rt>환</rt></ruby>
筮卿患瘧將還

<ruby>余<rt>여</rt></ruby> <ruby>雖<rt>수</rt></ruby> <ruby>抱<rt>포</rt></ruby> <ruby>羸<rt>이</rt></ruby> <ruby>疾<rt>질</rt></ruby> <ruby>必<rt>필</rt></ruby> <ruby>欲<rt>욕</rt></ruby> <ruby>登<rt>등</rt></ruby> <ruby>覽<rt>람</rt></ruby>
余雖抱羸疾 必欲登覽

<ruby>諸<rt>제</rt></ruby> <ruby>僧<rt>승</rt></ruby> <ruby>相<rt>상</rt></ruby> <ruby>與<rt>여</rt></ruby> <ruby>謀<rt>모</rt></ruby> <ruby>曰<rt>왈</rt></ruby> <ruby>非<rt>비</rt></ruby> <ruby>肩<rt>견</rt></ruby> <ruby>輿<rt>여</rt></ruby> <ruby>不<rt>불</rt></ruby> <ruby>可<rt>가</rt></ruby>
諸僧相與謀曰 非肩輿不可

<ruby>昔<rt>석</rt></ruby> <ruby>者<rt>자</rt></ruby> <ruby>周<rt>주</rt></ruby> <ruby>太<rt>태</rt></ruby> <ruby>守<rt>수</rt></ruby> <ruby>已<rt>이</rt></ruby> <ruby>有<rt>유</rt></ruby> <ruby>故<rt>고</rt></ruby> <ruby>事<rt>사</rt></ruby>
昔者 周太守已有故事

<ruby>余<rt>여</rt></ruby> <ruby>笑<rt>소</rt></ruby> <ruby>而<rt>이</rt></ruby> <ruby>肯<rt>긍</rt></ruby> <ruby>之<rt>지</rt></ruby> <ruby>須<rt>수</rt></ruby> <ruby>臾<rt>유</rt></ruby> <ruby>告<rt>고</rt></ruby> <ruby>輿<rt>여</rt></ruby> <ruby>辦<rt>판</rt></ruby>
余笑而肯之 須臾告輿辦

그리하여 筮卿과 함께 靑雲臺 위에서
여러 순배 술을 마셨다.
閔筮卿은 학질에 걸려 돌아가겠다고 하였으며
나는 비록 허약하고 잔병을 안고 살지만
반드시 산에 올라가겠다고 하였다.
이에 여러 스님들이 의논을 한 뒤에 말했다.
"가마를 타지 않으면 오를 수 없습니다.
전에 周太守도 가마를 타고 오른 적이 있습니다."
나는 웃으면서 그렇게 하자고 하였으며
잠시 후 가마가 마련되었다고 알려왔다.

羸 파리할 리. 허약하다. 수척하다.
肩輿 가마.
周太守 周景遊.
輿 가마 여.
辦 힘쓸 판. (일을)하다. 처리하다.

辨制简而用便遂興築
卿別乘馬而行應祺及
宗粹諸僧或導或隨至
胎峯之西越一澗始舍

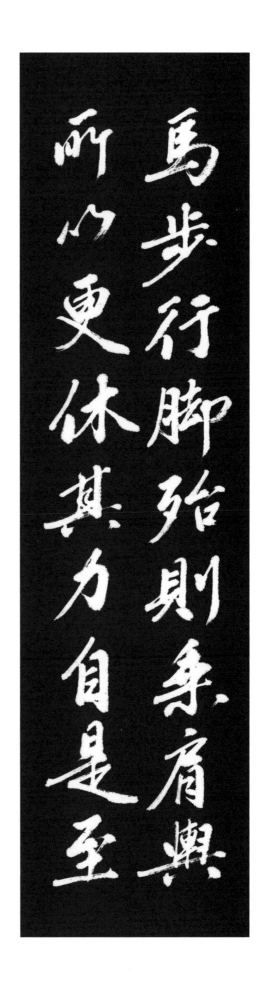

제 간 이 용 편　수 여 서 경 별
制簡而用便 遂與筮卿別

승 마 이 행
乘馬而行

응 기 급 종 수　제 승　혹 도 혹 수
應祺及宗粹 諸僧 或導或隨

지 태 봉 지 서　월 일 간
至胎峯之西 越一澗

시 사 마 보 행　각 태 즉 승 견 여
始舍馬步行 脚殆則乘肩輿

소 이 경 휴 기 력　자 시 지 출 산
所以更休其力 自是至出山

가마는 간단하게 만들었지만
사용하기에는 편하게 보였다.
드디어 筮卿과 작별하고
나는 말을 타고 산행길을 나섰다.
應祺와 宗粹, 스님들은 서로
앞서거니 뒷서거니 하면서
胎峯의 서쪽에 이르렀다.
계곡물 하나를 건넌 후에
비로소 말에서 내려 걷기 시작하였으며,
한참 걷다가 다리가 떨리면 가마를 탔다.
걷기와 가마타기를 번갈아 하였는데
이것은 기력을 쉬게하고자 함이었다.
그때부터 산을 나올 때까지

或導或隨 앞에서 길을 인도하거나 뒤처져 따라오다.
脚殆 다리가 떨리다.
脚 다리 각.
殆 위태로울 태.

21

出山辛用是第實遊山
之妙法濟勝之良具也

作詩一篇記所見是日
庵招庵幽鏡宿于石畬

率用是策 實遊山之妙法

率用是策 實遊山之妙法

濟勝之良具也

作詩一篇記所見

是日歷哲庵 明鏡 宿于石崙寺

哲庵最爲蕭灑

清泉出庵後巖底 分派庵東西

이 방책을 썼는데
실로 산을 유람하는 묘법이요
명승을 감상하는 데 좋은 도구이었다.
詩 한편을 지어서 본 것을 기록하였다.
이날은 哲庵과 明鏡庵을 지나서
石崙庵에서 묵었다.
이들 중에 哲庵이 가장 조용하고 말쑥하였으며,
암자 뒤의 바위밑에서 맑은 물이 솟아나와
암자의 동쪽과 서쪽으로 갈라져 흘러가는데

濟勝 명승을 감상하다.
濟 건널 제. 도움되다. 유익하다.
蕭灑 말쑥하고 멋스럽다.

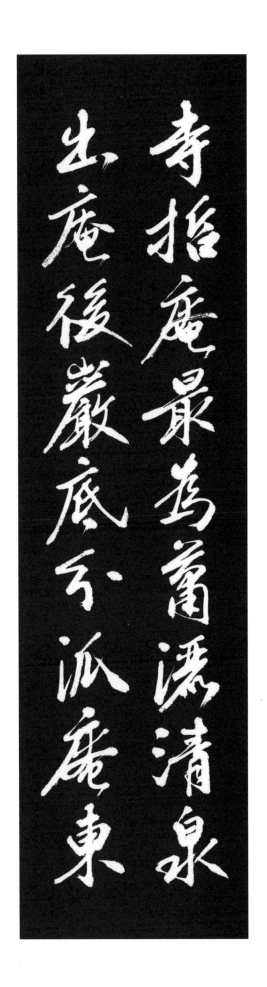

西味怪甘洌眼界殊高
曠石崙寺北巖石甚奇
如巨鳥昂頭欲舉然故
舊名鳳頭巖其西有石

^미 ^극 ^감 ^렬　^안 ^계 ^수 ^고 ^광
味極甘冽　眼界殊高曠

^석 ^륜 ^사 ^북　^암 ^석 ^심 ^기
石崙寺北　巖石甚奇

^여 ^거 ^조 ^앙 ^두 ^욕 ^거 ^연
如巨鳥昂頭欲擧然

^고 ^구 ^명 ^봉 ^두 ^암
故舊名鳳頭巖

^기 ^서 ^유 ^석 ^특 ^립　^제 ^이 ^후 ^가 ^승
其西有石特立　梯而後可昇

^경 ^유 ^호 ^위 ^광 ^풍 ^대 ^자 ^야
景遊呼爲光風臺者也

물맛을 보니 매우 좋고 시원하였다.
이곳의 전망은 높고 드넓게 트였다.
石崙寺 북쪽에는 아주 기이하게 생긴
바위가 있었는데
마치 거대한 새가 머리를 치켜들고
막 날아가려는 모양을 하고 있었으며,
그래서 옛날부터 이 바위를
鳳頭巖이라 불렀다고 한다.
鳳頭巖 서쪽에 또 다른 큰 바위가
우뚝 서있었는데 사다리를 놓고서 올라갈 수 있었다.
바로 周景遊가 光風臺라고 부른 바위이었다.

甘冽 물이 맛 좋고 시원하다.
冽 찰 열.
昂 들 앙. 머리를 쳐들다. 우러러보다.
擧 들 거. 들어 올리다. 일으키다. 날다.
梯 사다리 제. 사다리. 계단.

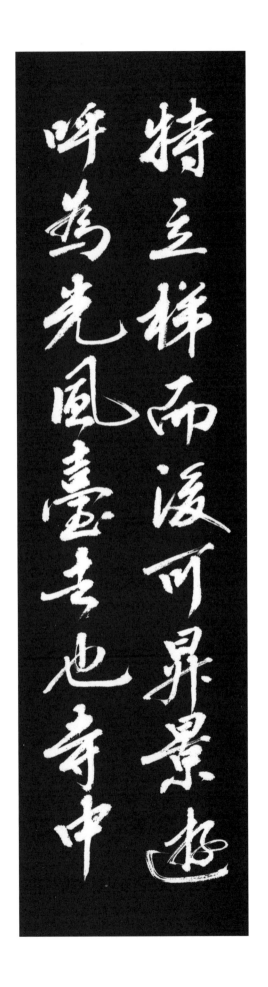

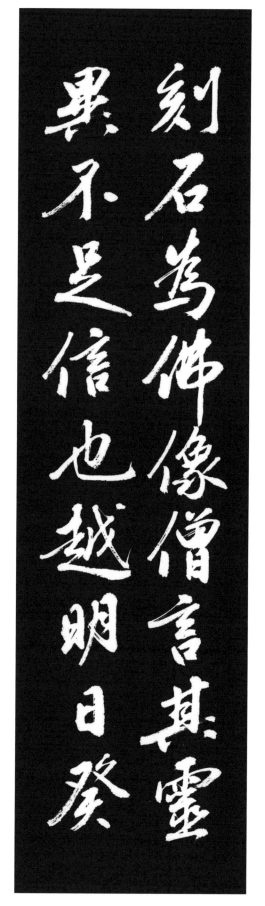

刻石為佛像僧言其靈
異不足信也越明日癸

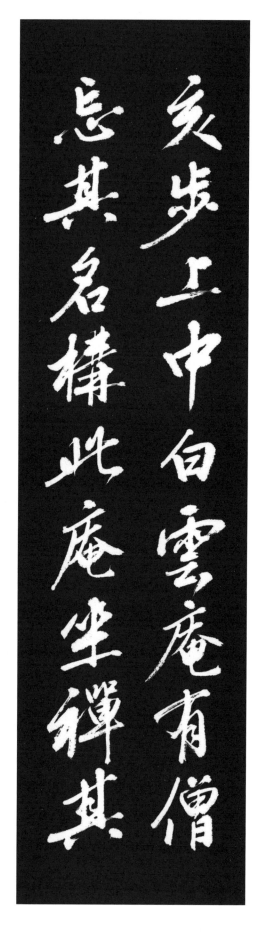

亥步上中白雲庵有僧
忘其名構此庵坐禪其

^{사 중 각 석 위 불 상} ^{승 언 기 영 이}
寺中刻石爲佛像 僧言其靈異

^{부 족 신 야}
不足信也

^{월 명 일 계 해} ^{보 상 중 백 운 암}
越明日癸亥 步上中白雲庵

^{유 승 망 기 명} ^{구 차 암 좌 선 기 중}
有僧忘其名 構此庵坐禪其中

^{파 통 선 리} ^{일 조 거 입 오 대 산}
頗通禪理 一朝去入五臺山

^{금 무 승} ^{창 전 고 정 완 연}
今無僧 牎前古井宛然

石崙寺 안에는 돌을 조각하여 만든 불상이 있었는데
스님들은 특이하게 영험한 불상이라고 하였지만
나에게는 믿을만하지 못하였다.
다음날 癸亥 일에(4월 24일)
걸어서 中白雲庵에 올랐다.
이 암자의 스님 이름이 생각나지 않았는데
그 스님은 이 암자를 짓고 여기서 좌선을 하여
禪의 이치를 깨닫고 나서 하루 아침에
홀연히 五臺山으로 들어갔다고 한다.
그래서 이 암자에는 스님이 없어 비어 있었고,
다만 창문 앞에는 옛 우물이 그대로 남아 있었으며

靈異 영험함이 특이하다.
不足 ~하기에 부족하다. ~할 수 없다.
牎 창 창. =窓. 窗.
宛然 완연하다. 아주 뚜렷하다.

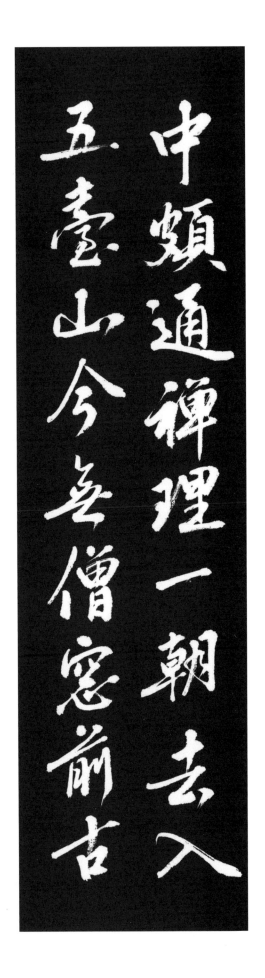

井宛然庭下碧草蒲然

而已自庵以後路益峻

截直上若懸極力躋攀

而後至山頂乃柔肩輿

정하벽초소연이이
庭下碧草蕭然而已

자암이후 노익준절직
自庵以後 路益峻截直

상약현 극력제반
上若懸 極力躋攀

이후지산정
而後至山頂

내 승견여 순산척 이동수리허
乃乘肩輿循山脊 而東數里許

득 석름봉 봉두결초위막
得石廩峯 峯頭結草爲幕

뜰 아래에는 푸른 잡초들만 적막하고 쓸쓸하였다.
中白雲庵을 지난 이후부터는
길이 더욱 험하고 자른 듯이 가팔라서
마치 공중에 매어달리어 가는 것 같았다.
힘을 다해 부여잡고 오른 뒤에야
산마루에 도달할 수 있었다.
거기서 다시 가마를 타고 산등성이를 따라
동쪽으로 몇 리 정도 가니 石廩峯이 나왔다.
봉우리 꼭대기에는 초막이 있고,

蕭 쓸쓸할 소.
峻 높을 준. 높다. 가파르다.
截直 자른 듯이 가파르다.
截 끊을 절.
躋攀 오르다. 등반하다.
躋 오를 제. 오르다.
攀 더위잡고 오를 반. (무엇을 붙잡고)기어오르다. 매달리다.

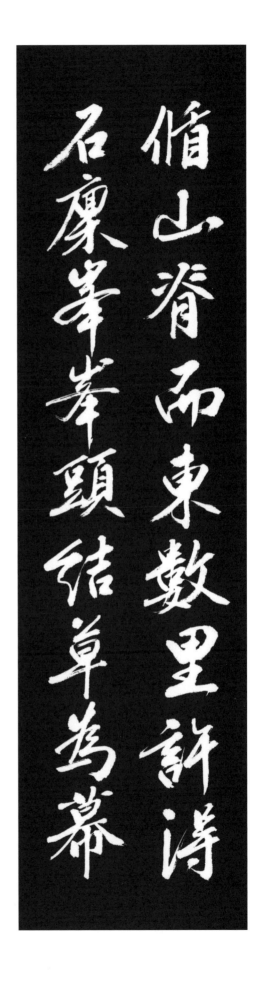

其前有結棚捕鷹者所
為可念其苦也峯之東

數里有紫蓋峯又其東
數里有峯嶷起而干霄

^{기 전 유 결 붕　포 응 자 소 위}
其前有結棚　捕鷹者所爲

^{가 념 기 고 야}
可念其苦也

^{봉 지 동 수 리　유 자 개 봉}
峯之東數里　有紫蓋峯

^{우 기 동 수 리　유 봉 굴 기 이 간 소 자}
又其東數里　有峯崛起而干霄者

^{즉 국 망 봉 야　여 우 천 청 일 교}
卽國望峯也　如遇天晴日皦

^{즉 가 망 용 문 산}
則可望龍門山

초막 앞에는 나무를 엮어 만든 시렁이 있는데
매사냥꾼이 만든 매사냥 틀이라고 하였다.
고생스럽게 만들었다는 생각이 들었다.
이 봉우리에서 동쪽으로 몇 리 더 가니
紫蓋峯이 있고, 또 몇 리 더 가니
하늘을 찌를 듯이 우뚝 솟은 봉우리가 있었는데
바로 國望峯이었다.
햇빛이 밝게 비치는 청명한 날이면
여기서 龍門山과 한양까지도 볼 수 있다고 하였다.

結棚 시렁을 얽어 만들다.
棚 시렁 붕. 긴 나무를 가로질러 선반처럼 만든 것.
鷹 매 응. 해동청. 송골매.
崛起 산이 홀로 우뚝 솟음.
崛 우뚝 솟을 굴.
干 방패 간. 추구하다. 구하다.
霄 하늘 소.
天晴日皦 하늘이 맑고 해가 빛나다.
皦 흴 교. 밝다.

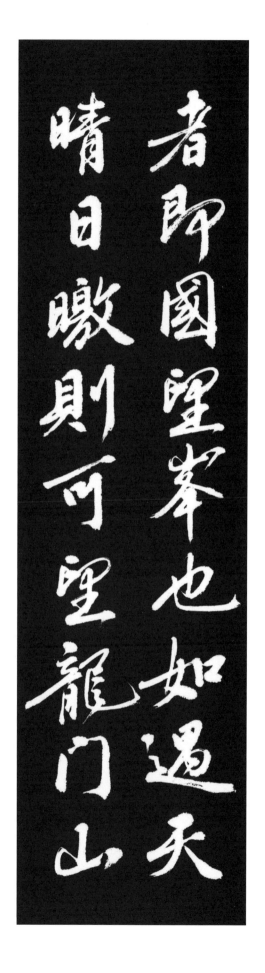

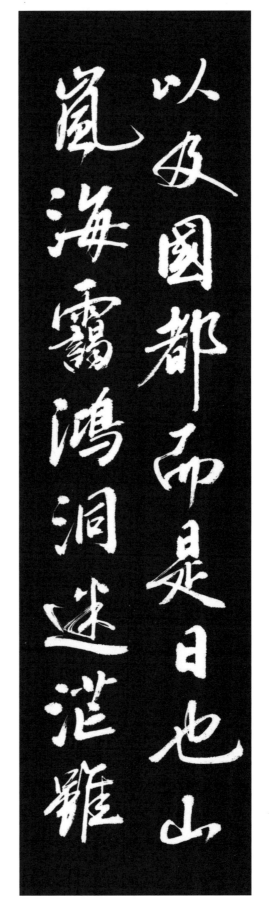

以及國都而是日也山
嵐海霧鴻洞洞迷茫難

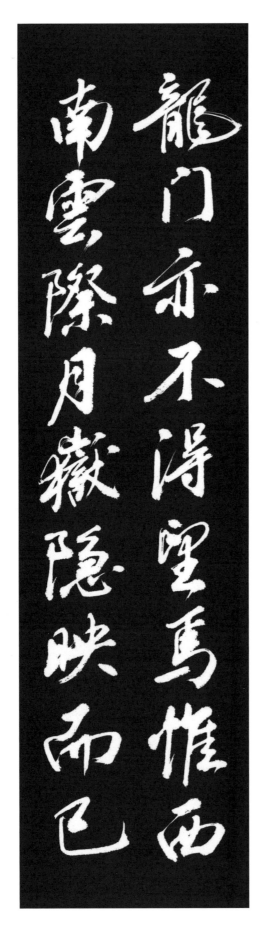

龍門亦不得望焉惟西
南雲際月嶽隱映而已

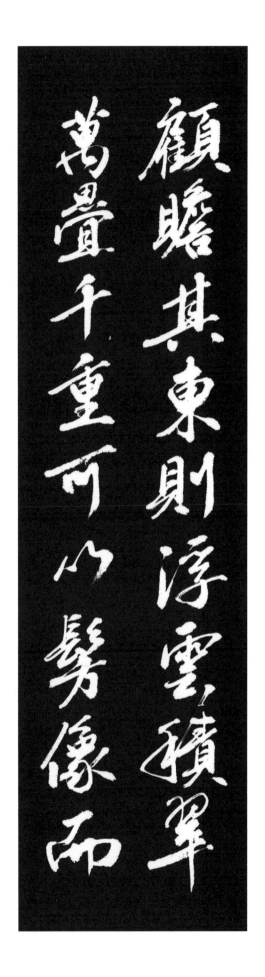

_{이 급 국 도 이 시 일 야}
以及國都 而是日也

_{산 람 해 애 홍 동 미 망}
山嵐海靄 鴻洞迷茫

_{수 용 문 역 부 득 망 언}
雖龍門亦不得望焉

_{유 서 남 운 제 월 악 은 영 이 이}
惟西南雲際 月嶽隱映而已

_{고 첨 기 동 즉 부 운 적 취}
顧瞻其東 則浮雲積翠

_{만 첩 천 중 가 이 방 상}
萬疊千重 可以髣像

그러나 이날은
산에 안개가 자욱하여 먼 곳은 볼 수 없었으며,
다만 분간하기 어려운 가운데
서남쪽 구름 사이로 月嶽山만
흐미하게 보일 뿐이었다.
동쪽을 돌아다보니
뜬 구름 가운데 짙푸른 산능선들이
수천만 겹으로 겹겹이 쌓여 있고,
그 중에 모양이 비슷해서

國都 한양.
山嵐 산에 낀 안개.
靄 구름 피어오를 애. 안개. 이내
鴻洞 넓은 골짜기.
鴻 기러기 홍. 넓다.
髣 비슷할 방.

不詳其真面目者太白也清涼也文殊也鳳凰也其南則作隱作見標紗於雲天者鶴駕公山

34

이 불 상 기 진 면 목 자
而不詳其眞面目者

태 백 야 청 량 야 문 수 야 봉 황 야
太白也 淸凉也 文殊也 鳳凰也

기 남 측 사 은 사 견
其南則乍隱乍見

표 묘 어 운 천 자
縹緲於雲天者

학 가 공 산 등 제 산 야
鶴駕 公山等諸山也

기 북 측 도 형 익 적 묘 연 어 일 방 자
其北則韜形匿跡 杳然於一方者

진면목이 자세히 드러나지 않았지만
太白山, 淸凉山, 文殊山, 鳳凰山이 보였다.
남쪽으로 보일 듯 말 듯 구름사이로
아득하게 보이는 산은
鶴駕山, 八公山 등 여러 산이었으며
북쪽으로 숨은 듯 감추듯
한 쪽으로 아득히 보이는 산은

文殊 봉화 물야면에 있는 문수산(1206m).
鳳凰 영주 부석사가 있는 봉황산(818m).
縹緲 가물가물하고 어렴풋하다.
縹 휘날릴 표.
緲 아득할 묘.
韜 활집 도. 감추다. 숨기다.
匿跡 자취를 감추다.

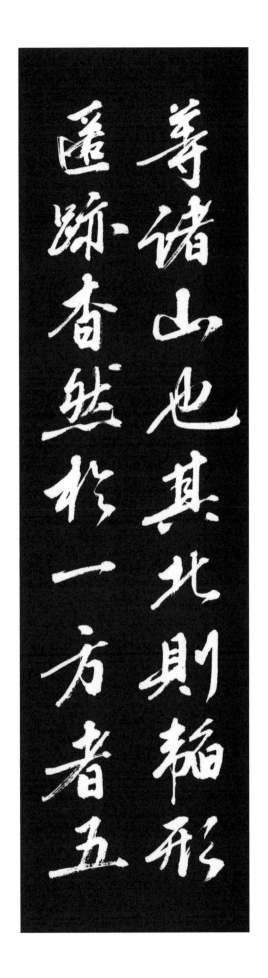

臺雜岳荸諸岳也水
可望者尤鮮竹溪之下

流為龜臺之川漢江之
上游為烏潭曲如是

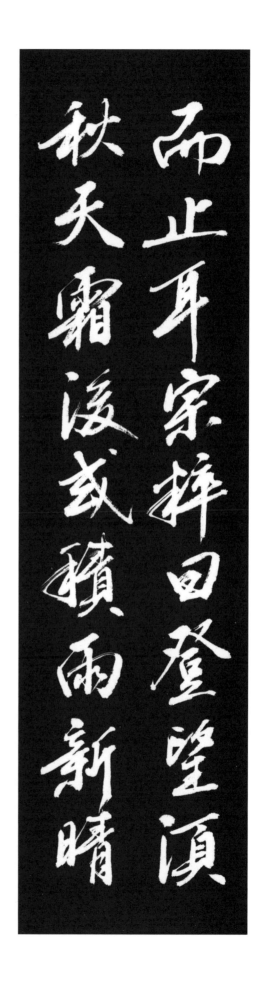

오대 치악 등 제 악 야
五臺 雉嶽 等 諸岳也

수 지 가 망 자 우 선 죽 계 지 하 류
水之可望者尤鮮 竹溪之下流

위 구 대 지 천 한 강 지 상 유
爲龜臺之川 漢江之上游

위 도 담 지 곡 여 시 이 지 이
爲島潭之曲 如是而止耳

종 수 왈 등 망 수 추 천 상 후
宗粹曰 登望須秋天霜後

혹 적 우 신 청 지 일 내 가
或積雨新晴之日 乃佳

五臺山, 雉嶽山 등 여러 산들이었다.
산에 비하여 물굽이는 선명하게 보였는데
竹溪川의 하류인 龜臺川과
한강의 상류인 島潭 물굽이만 보일 뿐이었다.
宗粹가 말해주었다.
"가을날 서리가 내린 뒤이거나
장맛비가 막 개인 날 산에 올라가서
멀리 바라보면 참 아름답습니다.

龜臺川 현 순흥–영주를 흐르는 竹溪川으로 추정됨.

之日乃佳周太守阻雨
五日滂晴而即登故舩
遠眺余黙領其意以為
始阻齽者頗游快余之

주태수조우오일
周太守阻雨五日

득청이즉등 고능원조
得晴而卽登 故能遠眺

여묵령기의
余黙領其意

이위시조울자종득쾌
以爲始阻鬱者終得快

여지래야 무일일지조
余之來也 無一日之阻

오능득만리지쾌재
烏能得萬里之快哉

옛날 주세붕(周世鵬) 태수께서도 비에 갇혔다가
닷새 만에 날이 맑게 개자 바로 산에 올라가서
멀리까지 바라볼 수 있었지요."
종수가 한 말을 곰곰이 생각해보니
처음에 꽉 막히면 나중에 시원함을
얻을 수 있다는 의미로 생각되었다.
내가 산에 올라오면서
하루도 막혀 본 적이 없었으니
어찌 만 리를 볼 수 있는 시원함을 얻을 수 있겠는가.

黙領 가만히 생각하다.
領 거느릴 령. 알다. 이해하다.
晴 갤 청. 맑다. 개다.
眺 바라볼 조. 바라보다 조망(전망)하다.
阻 험할 조. 막다. 험하다.
鬱 성할 욱. 무성하다. 엉키다. 맺히다.

山妙處不必在目力所
窮之外美山上氣甚高

寒烈風衝振不止木之
生也畫東偃枝幹多攀

^{수연 등산묘처}
雖然 登山妙處

^{불필재목력소궁지외의}
不必在目力所窮之外矣

^{산상기심고한 열풍충진부지}
山上氣甚高寒 烈風衝振不止

^{목지생야 진동언}
木之生也 盡東偃

^{지간다규굴왜독 사월지회}
枝幹多樛屈矮禿 四月之晦

^{임엽시영 일년소장불과분촌}
林葉始榮 一年所長不過分寸

비록 그렇다고 할 수 있겠지만
등산의 묘미는 반드시 시력을 다해 멀리까지
바라보는데 있는 것은 아니지 않는가.
산상의 기온은 몹시 춥고,
세찬 바람이 끊임없이 진동하며 휘몰아쳤다.
나무들은 모두 동쪽으로 기울어져 살아있고
가지와 줄기가 굽고 휘어졌으며,
키가 작고 앙상하였다.
사월 그믐께인데 이제야 잎이 나기 시작하니
나무가 일 년 동안 자라봐야
불과 몇 푼 몇 치 밖에 되지 않을 것이다.

烈 굳셀 열. 강렬. 맹렬하다.
偃 쓰러질 언. 드로눕다. 뒤로 자빠지다.
樛 휘어질 규. 아래로 휘어지다. 휘감다.
矮 작을 왜. (키가)작다. 낮다.
禿 대머리 독. 머리가 벗어지다. 나무가 앙상하다. 산이 벌거숭이이다.

寸昂壯耐苦皆作力戰
之勢其與生于深林巨

堅者大不伴居移氣養
移體物之與人寧有異

昂莊耐苦 皆作力戰之勢
앙 장 내 고 개 작 역 전 지 세

其與生于深林巨壑者 大不侔
기 여 생 우 심 림 거 학 자 대 불 모

居移氣養移體
거 이 기 양 이 체

物之與人 寧有異哉
물 지 여 인 영 유 이 재

三峯相距八九里之間
삼 봉 상 거 팔 구 리 지 간

躑躅成林方盛開
척 촉 성 림 방 성 개

그러나 굳세게 견디어내며 모두 힘껏
악천후와 싸우려는 기세를 지니고 있어서
깊은 숲이나 큰 골짜기에서 생장하는
나무들과는 크게 달랐다.
그래서 거처하는 곳에 따라 기개가 달라지고
양육 환경에 따라 체질이 달라진다는 것은
사물이나 사람이나 어찌 다를 게 있겠는가
세 봉우리가 서로 팔 구 리 떨어져 있는데
그 사이에는 철쭉이 숲을 이루고 있었으며
꽃이 한창 만개하고 있었다.

三峯 석름봉, 자개봉, 국망봉.
居移氣養移體 「맹자」盡心篇上에 나오는 句. 孟子 自范之齊 望見
齊王之子 然歎曰 居移氣 養移體 大哉 居乎 夫非盡人之子與. 맹자
께서 范땅에서 齊나라로 가셨을 때 齊왕의 아들을 바라보시고는 깊
이 탄식하며 말씀하시었다. 거처에 따라 기상이 다르고, 봉양에 따라
몸을 다르게 하니 위대하구나. 그의 거처여. 모두가 사람의 자식이
아닐쏘냐?

燦綽約如行錦障之中
如醉祝融之宴可樂也

峯上引三杯題詩七章
日已向昊矣拂衣而起

爛만작약　여행금장지중
爛熳綽約 如行錦障之中

여취축융지연가락야
如醉祝融之宴可樂也

봉상인삼배　제시칠장
峯上引三杯 題詩七章

일이향측의　불의이기
日已向昃矣 拂衣而起

부유척촉임중　하지중백운암
復由躑躅林中 下至中白雲庵

여위종수왈
余謂宗粹曰

붉은 철쭉꽃이 눈부시고 아름다워서
마치 비단장막 사이로 걸어가는 듯하였고,
祝融의 잔치에 취한 듯하여 참으로 즐거웠다.
봉우리 위에서 술 석 잔을 마시고
시 일곱 편을 짓고나니 벌써 해가 기울고 있었다.
옷을 털고 일어나서 다시 철쭉숲 사이를 지나
中白雲庵에 이르렀다.
내가 宗粹에게 말하였다.

躑躅 철쭉. 진달래꽃과 비슷한 분홍, 연분홍 꽃이 오월 중 하순 소백
산 능선에 만개함.
祝融之宴 철쭉꽃의 향연. 祝融은 불의 신이며 중국 오악 중 남악 衡
山의 정상 봉우리 이름. 퇴계는 청량산 남쪽 축융봉을 좋아하였음.

不上霄月臺去畏長腳力
之先竭耳今既登覽而

猶幸有餘力易不法見
乎乃令宋粹先導緣崖

시 불 상 제 월 대 자
始不上霽月臺者

외 각 력 지 선 갈 이 금 기 등 람
畏脚力之先竭耳 今旣登覽

이 유 행 유 여 력 갈 불 왕 견 호
而猶幸有餘力 曷不往見乎

내 령 종 수 선 도
乃令宗粹先導

연 애 측 족 이 상
緣崖側足而上

즉 소 위 상 백 운 암 자 구 위 회 신
則所謂上白雲庵者 久爲灰燼

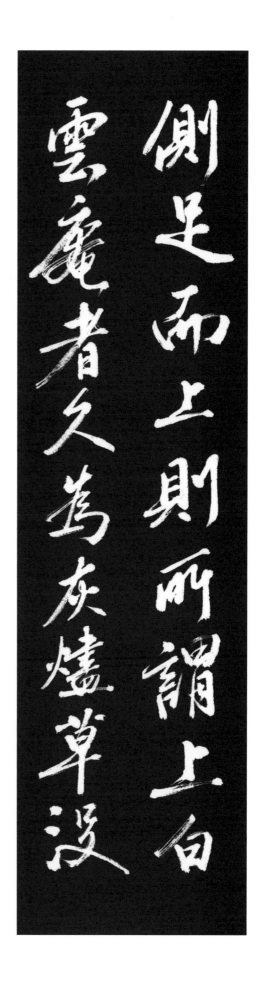

"내가 처음에 霽月臺에 올라가지 않은 것은
다리 힘이 먼저 다해버릴까 걱정이 되어서 그런 것인데
이미 산에 올라 유람을 하였는데도
다행히 아직도 다리에 힘이 남아있으니
어찌 霽月臺에 올라가보지 않겠는가."
이에 종수에게 앞장서 가라고 하고
험한 벼랑길을 따라 발을 모로 디디면서
올라가보니 이른바 上白雲庵이었다.
암자는 불에 타 없어진지 오래되었고,

緣 말미암을 연. ~을 따르다. 까닭. 이유.
崖 낭떠러지 애. 벼랑. 절벽.
灰 재 회. 재.
燼 탄나머지 신. 재. 타고 남은 찌꺼기.

47

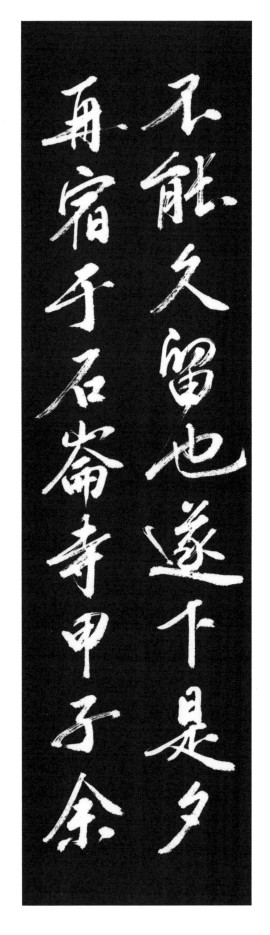

吾封而露月基當其前
美地勢孤絶神憺魂愓
不能久留也遂不是夕
再宿于石龕寺甲子余

草^초沒^몰苔^태封^봉 而^이霽^제月^월臺^대當^당其^기前^전矣^의
地^지勢^세孤^고絶^절 神^신慻^쌍魂^혼惕^척
不^불能^능久^구留^류也^야 遂^수下^하
是^시夕^석再^재宿^숙于^우石^석崙^륜寺^사
甲^갑子^자 余^여作^작意^의尋^심上^상伽^가陁^타
策^책杖^장攀^반磴^등 登^등懽^환喜^희峯^봉

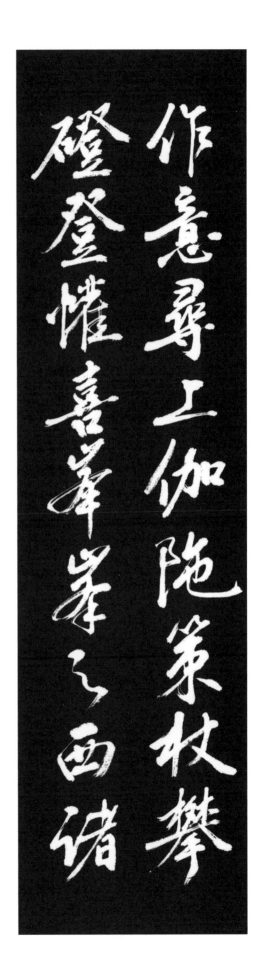

풀이 무성하게 우거지고 이끼가 뒤덮혀 있었다.
제월대는 바로 그 앞에 있었는데
높은 낭떠러지를 이룬 지세가 위태롭게 보여
정신이 아찔하고 겁이나서
오래 머물러 있을 수 없어서 곧 내려왔다.
그날 저녁은 다시 石崙寺에서 묵었다.
다음날 갑자일에
나는 上伽陁庵에 오르기로 작정하고
지팡이를 짚고 돌길을 더듬어
懽喜峯에 올랐다.

草沒苔封 풀이 우거지고 이끼가 뒤덮다.
沒 빠질 몰. 물에 잠기다. 가득 차서 넘치다.
封 봉하다. 밀폐하다.
慻 두려울 쌍.
惕 두려워할 척.
甲子 음력 4월 25일.
攀 더위잡고 오를 반. 집고 기어오르다.
磴 섬돌 등. 돌층계. 디딤돌.

峯林塋尤美皆昨所未
觀也經數十百步得石
城故址城中有遺礎巖
并依然尚在稍西有石

봉 지 서　제 봉 임 학 우 미
峯之西 諸峯林壑尤美

개 작 소 미 도 야　경 수 십 백 보
皆昨所未睹也 經數十百步

득 석 성 고 지　성 중 유 유 초 폐 정
得石城古址 城中有遺礎廢井

의 연 상 재　초 서 유 석 봉 초 용
依然尙在 稍西有石峯峭聳

기 상 가 좌 수 십 인
其上可坐數十人

송 삼 척 촉 라 생 엄 예
松杉躑躅羅生掩翳

懽喜峯 서쪽으로 여러 봉우리와 숲과 계곡이
무척 아름다웠는데
모두 어제 보지 못하였던 풍경이었다.
수백 보를 지나가니 돌로 쌓은 옛 성터가 나왔으며
성안에는 주춧돌과 폐허가 된 우물터가
아직도 그대로 남아 있었다.
약간 서쪽에는 바위봉우리가 높이 솟아 있었는데
그 위에는 수십 명이 앉을 만한 자리가 있었다.
그러나 소나무, 삼나무, 철쭉나무가 엉키듯 우거져
바위를 뒤덮고 있어서

峭聳 가파르게 치솟다.
峭 가파를 초.
聳 솟을 용.
掩 가릴 엄.
翳 깃 일산 예. 그늘. 덮다. 가리다.

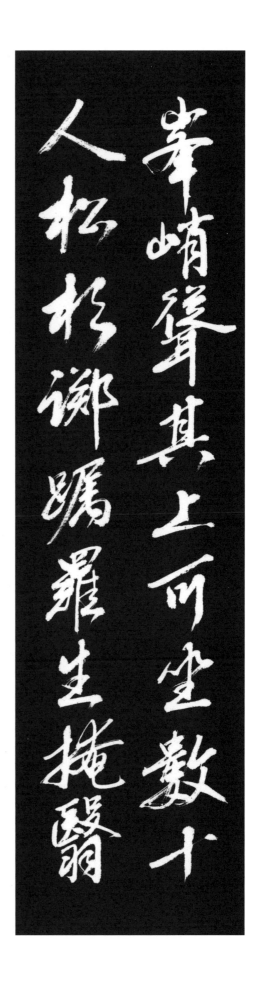

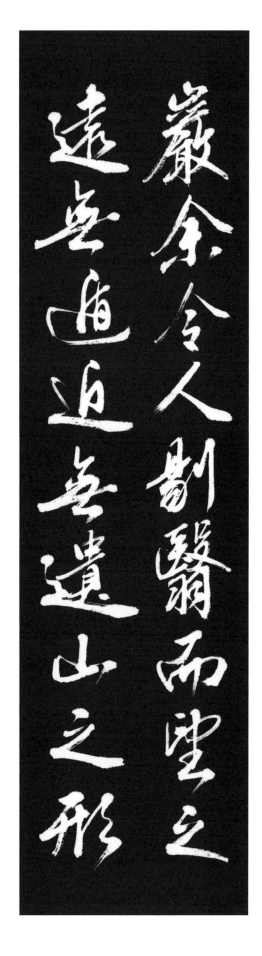

遊人未嘗至也山中人
特以其形似呼為山臺
巖余令人劚翳而望之
遠近遺山之形

遊人未嘗至也 山中人特以其形似

呼爲山臺岩

余令人剔翳而望之

遠無遁 近無遺

山之形勝盡在於是

而不遇周景遊 名仍往陋

유산객들의 발길이 미치지 못하였다.
산중 사람들은 특이하게
그 모양이 봉우리와 닮았다 하여 山臺巖이라 불렀다,
나는 사람을 시켜 가려진 것들을 다 걷어내게 한 뒤
풍경을 바라보니 멀고 가까운 곳에
숨기고 빠진 것이 없이 모두 선명하게 잘 보였으며
산의 빼어난 경치가 다 여기에 모여 있는 것 같았다.
周景遊가 이곳에 오지 않아서 그런지
이름이 예전의 촌스러움 그대로여서

剔翳 가려진 것을 걷어내다.
剔 바를 척. 깎을 체. (뼈를)바르다. 깎다. 베어내다.
陋 더러울 루. 더럽다. 천하다.

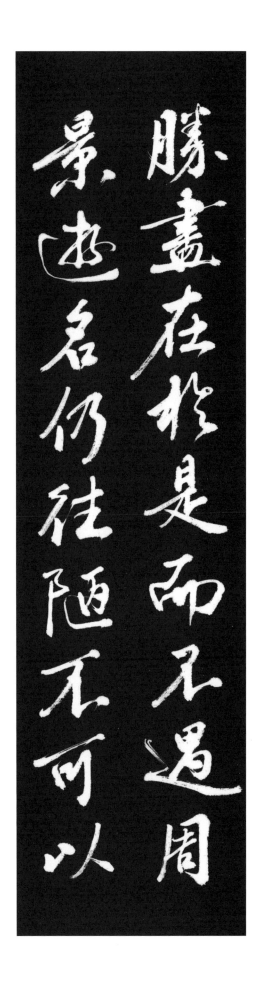

不啟乃啟為業霞臺仍
呼其城為赤城承赤城

霧起而建標者義也基
之北兩峯東西對峙其

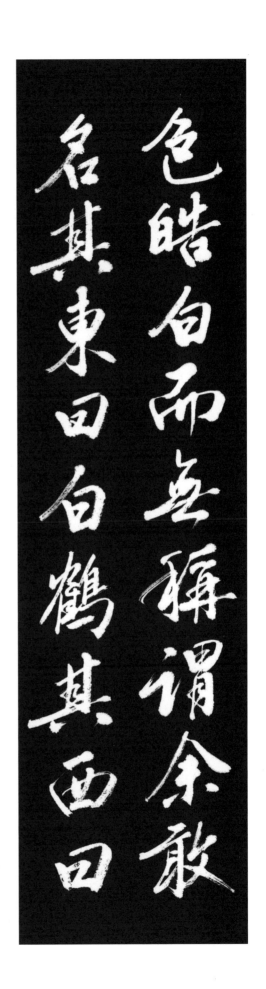

불 가 이 불 개　내 개 위 자 하 대
不可以不改 乃改爲紫霞臺

잉 호 기 성 위 적 성
仍呼其城爲赤城

취 적 성 하 기 이 건 표 자 의 야
取赤城霞起而建標者義也

대 지 북　양 봉 동 서 대 치
臺之北 兩峯東西對峙

기 색 호 백　이 무 칭 위
其色皓白 而無稱謂

여 감 명 기 동 왈 백 학
余敢名其東曰白鶴

기 서 왈 백 련
其西曰白蓮

바꾸지 않으면 안될 것 같아서
紫霞臺로 개명하였고
그 성도 赤城이라 이름 지었는데
'赤城에 노을이 일어 標를 세우다.'라는
시구에서 따온 것이다.
紫霞臺 북쪽에 두 봉우리가 동서로 마주 대하고 있는데
그 산색이 매우 희게 보였으며,
부르는 이름이 없어서 내가 감히 이름 짓기를
동쪽 봉우리를 白鶴峯,
서쪽 봉우리를 白蓮峯 이라고 하였다.

赤城霞起而建標 晉 孫興公의 '天台山賦'의 구절.
皓白 새하얗다. 밝다.
皓 흴 호. 희다. 빛나다. 밝다.

白蓮與所謂白雲峯俱
稱白不厭其白之多者
所以揭其實以副小白
之名耳自是又穿深越

여 소 위 백 설 봉 구 칭 백
與所謂白雪峯俱稱白
불 염 기 백 지 다 자
不厭其白之多者
소 이 게 기 실 이 부 소 백 지 명 이
所以揭其實以 副小白之名耳
자 시 우 천 심 월 준
自是又穿深越峻
하 감 이 득 운 천 암 학 지 우 승 자
下瞰而得 雲泉巖壑之尤勝者
즉 상 가 타 야
卽上伽陁也

이른 바 白雪峯과 함께 '白'이라는 명칭을
그렇게 많이 붙여도 싫어하지 않는 것은
小白山의 '小白'과 실제로
부합하게 하려고 생각하였기 때문이다.
여기서부터 깊은 숲을 헤치고
험한 고개를 넘어가다가 아래를 내려다 보았다.
구름과 물, 바위 계곡이 어우러져
빼어난 절경을 이루고 있었는데
그곳이 바로 上伽陁이었으며,

穿深越峻 깊은 계곡과 험한 고개를 넘다.
峻 높을 준. 높고 가파르다. 험준하다.
穿越 (산을)넘어가다.
尤勝者 빼어난 절승.
尤 더욱 우.

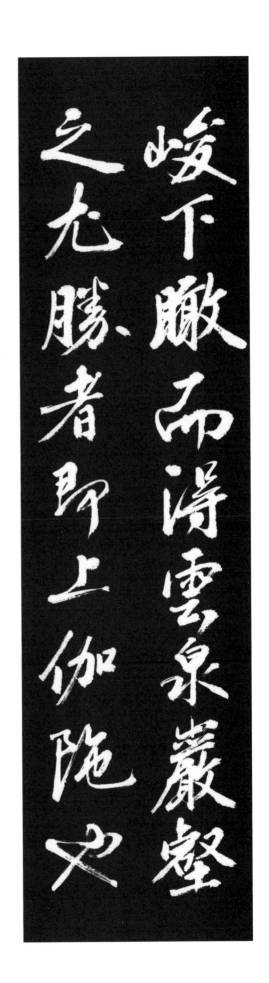

其東偏有東伽陀宗粹
云常善長老初住此後

普照園師於此坐禪脩
道九年不出自號牧牛

^{기 동 편 유 동 가 타}
其東偏有東伽陁

^{종 수 운 희 선 장 노 초 주 차}
宗粹云 希善長老初住此

^{후 보 조 국 사 어 차 좌 선 수 도}
後普照國師 於此坐禪修道

^{구 년 불 출 자 호 목 우 자}
九年不出 自號牧牛子

^{유 시 집 수 증 득 지}
有詩集 粹曾得之

^{위 인 차 거 송 기 수 구}
爲人借去 誦其數句

그 동편에 있는 것은 東伽陁이었다.
宗粹가 말했다.
"希善長老가 처음으로 이곳에 와서 거주하였고
그 뒤에 普照國師가 이곳에서 참선 수도를 하면서
9년 동안 산문 밖을 나가지 않았다고 합니다.
자신의 호를 牧牛子라고 불렀지요.
그의 시집이 있으며 전에 저도 갖고 있었는데
다른 사람이 빌려갔습니다."
宗粹가 그의 시 몇 구절을 외웠다.

普照國師 고려 신종 때 승려(1158~1210). 속성은 鄭, 이름은 知訥, 호
는 牧牛子, 시호는 佛日普照이며 입적후 國師로 추중되었다.

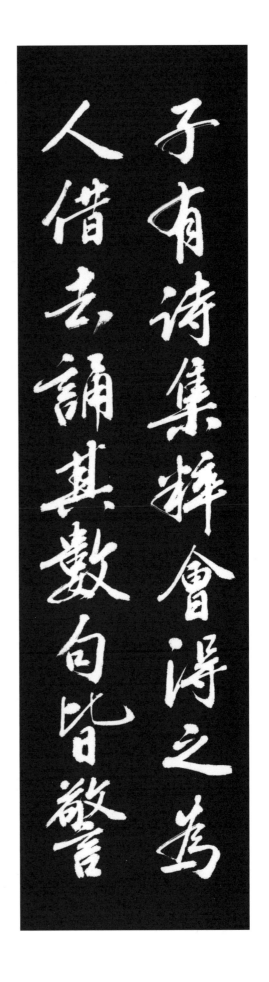

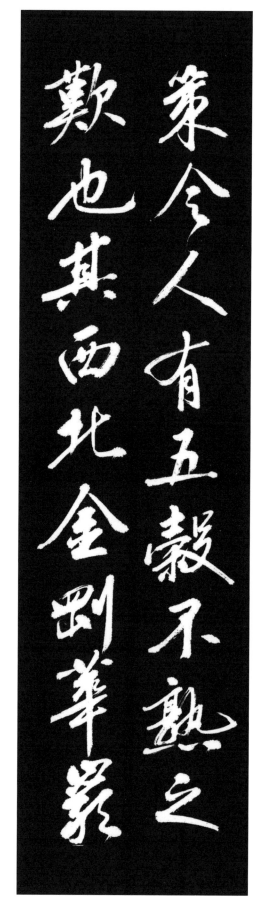

策今人有五穀不熟之
歎也其西北金剛華嚴

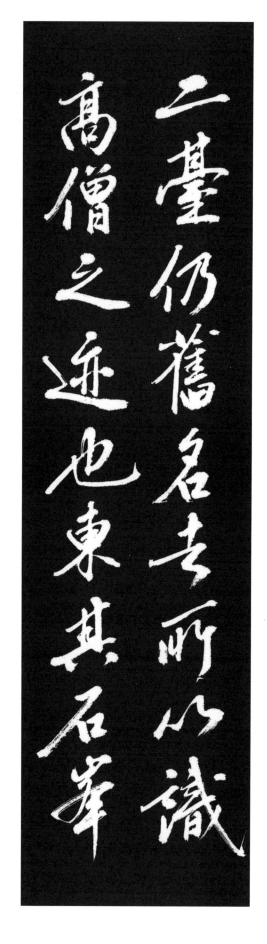

二臺仍舊名夸所以議
高僧之迹也東其石峯

皆警策 令人有五穀不熟之歎也

其西北 金剛華嚴二臺

仍舊名者

所以識高僧之迹也

其東 石峯最奇秀 名之曰宴坐

亦以高僧故也

모두 경계하고 깨우치는 구절이었지만
오곡이 아직 무르익지 않았다는 아쉬움이 들었다.
그 서북쪽에 있는 金剛臺, 華嚴臺 두 臺는
옛날 이름 그대로 두기로 하였는데
그것은 옛 高僧들의 발자취를
기록하였기 때문이었다.
그 동쪽에는 가장 기이하고 수려한 바위 봉우리가 있어
그 이름을 宴坐라고 지은 까닭도
이 역시 高僧들과 연고가 있었기 때문이었다.

警策 경계하고 책려함.
警 경계할 경.
策 대쪽 책, 채찍 책. 채찍질 하듯 독려함.

循涧而下古木蒼藤不
見天日往往伏漭泉石甚
佳至中伽陀之口中伽
陀無僧余不入行數步
陀無僧余不入行數步

從上伽陁循澗而下 古木蒼藤
_{종 상 가 타 순 간 이 하　고 목 창 등}

不見天日 往往得泉石甚佳
_{불 견 천 일　왕 왕 득 천 석 심 가}

至中伽陁之口 中伽陁無僧
_{지 중 가 타 지 구　중 가 타 무 승}

余不入 行數步
_{여 불 입　행 수 보}

有瀑流數層 奔迸激射
_{유 폭 류 수 층　분 병 격 사}

其傍巖石錯列
_{기 방 암 석 착 열}

上伽陁 암자에서 계곡물을 따라 내려왔는데
고목과 등넝쿨이 우거져
하늘의 해가 보이지 않을 정도이었으며,
가끔 바위와 물의 경치가
매우 아름다운 곳을 만나기도 하였다.
中伽陁 입구에 이르렀지만
中伽陁에는 스님들이 없다고 하여 들어가지 않았다.
그 곳에서 몇 걸음 더 내려가니
폭포가 여러 층을 이루어 줄기차게 흩날리고,
세차게 쏟아져 내렸으며,
그 폭포 옆으로는 바위들이 엉켜있고

蒼藤 등넝쿨.
蒼 푸를 창. 짙은 청색. 짙은 녹색.
藤 등나무 등.
往往 이따금. 때때로.
奔迸激射 줄기차게 흩날리고 세차게 쏟아지다.
迸 흩어져 달아날 병.
錯列 뒤섞여 늘어섬.
錯 섞일 착.

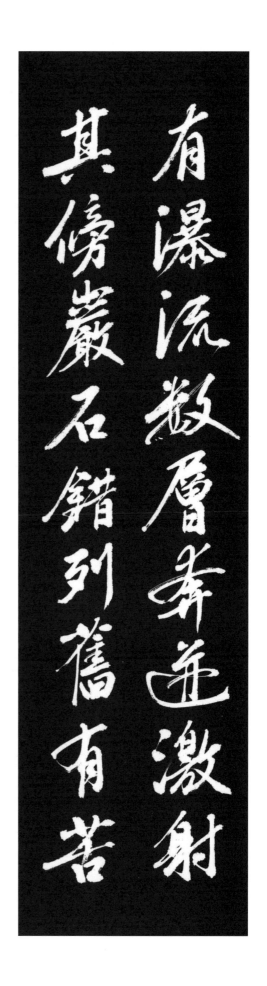

63

竹叢生今皆枯死尚有
根莖可見遂名為竹巖

瀑布山僧云非徒此巖
竹生林下撲地叢密舉

구 유 고 죽 총 생 금 개 고 사
舊有苦竹叢生 今皆枯死

상 유 근 경 가 견 수 명 위 죽 암 폭 포
尙有根莖可見 遂名爲竹巖瀑布

산 승 운 비 도 차 암
山僧云 非徒此巖

죽 생 임 하 박 지 총 밀
竹生林下撲地叢密

거 일 산 개 연 왕 재 신 축 지 세
擧一山皆然 往在辛丑之歲

홀 제 결 실 기 년 진 고 사
忽齊結實 其年盡枯死

이 바위에 참대들이 무성하게 자라고 있었다고 하는데
지금은 다 고사해 버렸다.
그래도 그 뿌리가 아직 남아있는 것을 볼 수 있어서
그 이름을 竹巖瀑布라고 불렀다.
동행한 스님이 말하였다.
"이 바위뿐만 아니라 저 숲 아래에도
옛날에는 참대숲이 우거져 땅을 뒤덮었습니다.
온 산이 그랬는데 지난 신축년에
참대들이 일제히 열매를 맺더니
그해에 모든 참대가 말라 죽고 말았습니다.

苦竹 고죽. 참대.
叢 모일 총. 군집하다.
撲地 땅위에 하나가득 함.
撲 칠 박.
擧一山皆然 온 산이 그렇다.
擧 모두 거. 다.
齊 가지런할 제. 함께 일제히.

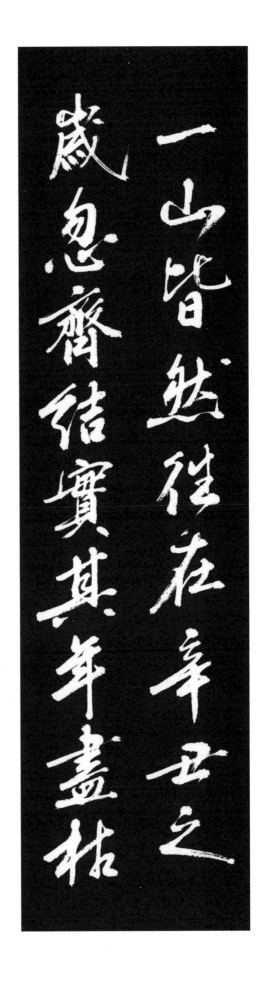

死異哉此理亦不可曉也行度小澗乃至金堂

及下伽陀陀庵其自中伽陀及上東入有普濟寺

異哉 此理亦不可曉也
이 재 차 리 역 불 가 효 야

行度小澗 乃至金堂及下伽陁庵
행 도 소 간 내 지 금 당 급 하 가 타 암

其自中伽陁之上
기 자 중 가 타 지 상

東入有普濟等庵
동 입 유 보 제 등 암

下伽陁之傍有眞空庵
하 가 타 지 방 유 진 공 암

皆以僧病不入
개 이 승 병 불 입

이상하지요.
그 이유를 아직도 알 수가 없습니다."
작은 계울을 건너 金堂庵과 下伽陁庵에 도착하였다.
中伽陁庵 위로부터 동쪽으로 들어가니
普濟庵 등의 암자가 있고
下伽陁庵 옆에는 眞空庵이 있었다.
암자의 스님들이 모두 병환중이라하여
암자에 들르지 않고 지나갔다.

辛丑之歲 1541년 중종 36년.
曉 새벽 효. 알다. 이해하다.

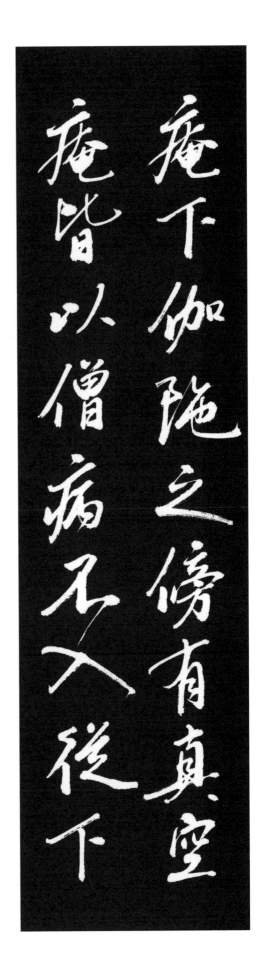

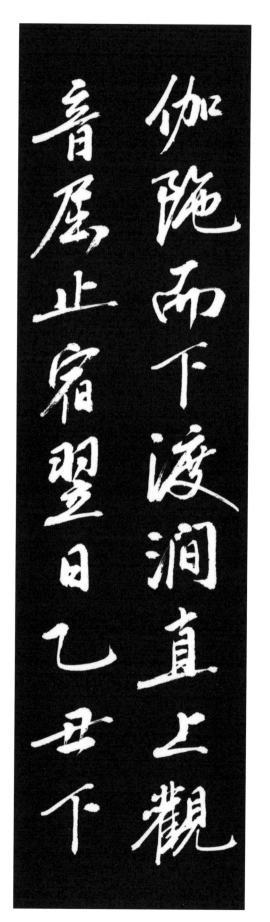

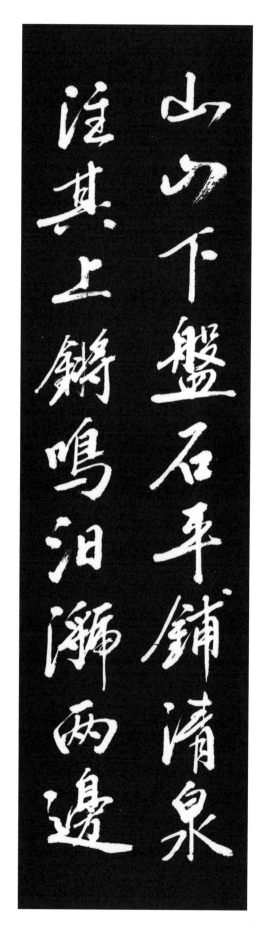

伽陁而下渡澗直上觀
音屬止宿聖日乙丑下

山山下盤石平鋪清泉
注其上鏘鳴汩㳽兩邊

종하가타이하
從下伽陁而下

도간직상관음굴지숙
渡澗直上觀音窟止宿

익일을축하산 산하반석평포
翌日乙丑下山 山下盤石平鋪

청천주기상 장명골획
清泉注其上 鏘鳴汩瀜

양변목련성개 여식장기방
兩邊木蓮盛開 余植杖其傍

임류수농의심득
臨流漱弄意甚得

下伽陁에서 내려와
계곡물을 건너 올라가서 觀音窟에서 유숙하였다.
다음날 乙丑日에 산에서 내려왔다.
산 아래에는 바위들이 평평하게 펼쳐있으며,
그 위로 맑은 물이 콸콸 소리내어 흐르고
계곡 양편으로는 목련꽃이 한창 피고 있었다.
나는 옆에 지팡이를 세워두고
물가에 앉아서 세수도 하고
물장난도 하니 기분이 매우 상쾌하였다.

翌日乙丑 다음 날 을축일. 4월 26일.
盤石平鋪 반석이 평평하게 깔려있다.
鋪 펼 포. 깔다. 펴다.
鏘鳴汩瀜 물이 콸콸 흐르는 소리.
鏘 울리는 소리 장.
汩 물이름 멱. 물결 골.
瀜 물소리 획. 물흐르는 소리. 물 부딪치는 소리.
漱 빨 수. 씻을 수. 양치질할 수.

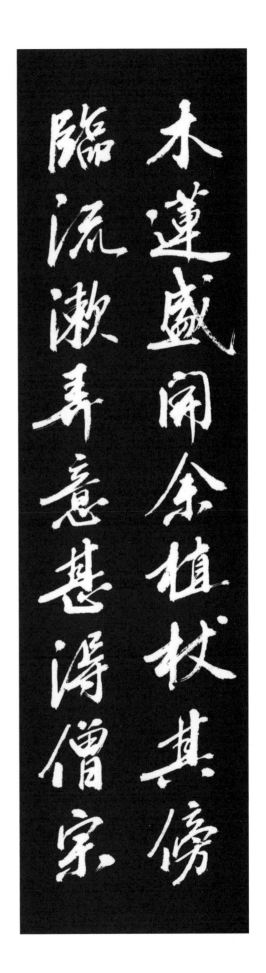

粹擘吟溪流應笑玉腰
客猷洗未洗紅塵毀之

句曰是何人語也遂相
視粲一題詩云云而去

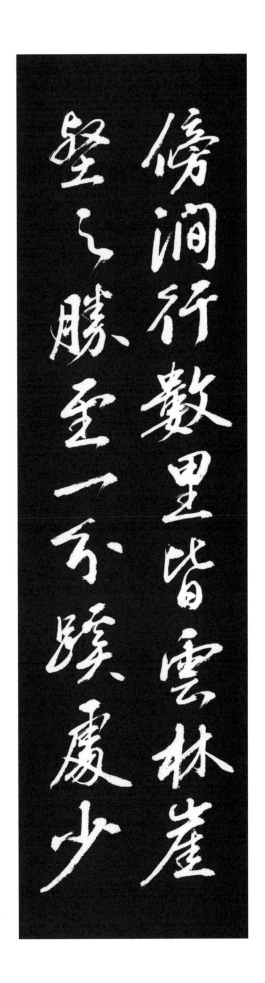

승 종 수 거 음
僧宗粹擧吟
계 류 응 소 옥 요 객
溪流應笑玉腰客
욕 세 미 세 홍 진 종 지 구
欲洗未洗紅塵蹤之句
왈　시 하 인 어 야
曰 是何人語也
수 상 시 일 찬　제 시 운 운 이 거
遂相視一粲 題詩云云而去
방 간 행 수 리　개 운 림 애 학 지 승
傍澗行數里 皆雲林崖壑之勝
지 일 분 혜 처
至一分蹊處

산승인 宗粹가 시를 읊었다.
"계곡물은 응당 옥띠 찬 길손을 비웃을 텐데
세속의 티끌을 씻으려해도 씻어내지 못하누나"
이 시 구절을 읊은 다음 宗粹가
"이 시는 누구를 읊은 詩일가요?"라고 물었다.
서로 쳐다보며 한 바탕 웃고
또 시를 짓다가 자리를 떠서 출발하였다.
계곡 옆길을 따라 수 리를 걸었지만
구름과 숲, 절벽, 계곡이 어우러진
절경의 연속이었다. 길이 갈라지는 곳에 이르러

一粲 한바탕 웃음. 一笑.
紅塵 시끄럽고 번잡한 속세.
蹤 발자취 종. 흔적. 종적.
崖壑 깊은 계곡.
一分蹊處 오솔길이 갈라지는 곳.
蹊 지름길 혜. 오솔길. 좁은 길.

慰應祺與宗粹等諸僧
向草庵洞余取路博達

峴而去至小博達峴舍
肩輿步行人馬來候于

소 게 응 기 여 종 수 등 제 승
少憩 應祺與宗粹等諸僧

향 초 암 동 여 취 로 박 달 현 이 거
向草庵洞 余取路博達峴而去

지 소 박 달 현 사 견 여 보 행
至小博達峴 舍肩輿步行

인 마 래 후 우 기 하 의
人馬來候于其下矣

승 마 도 간 행 심 곡 중
承馬渡澗行深谷中

유 대 박 달 현
踰大博達峴

잠시 쉬었다.
應祺와 宗粹, 스님들은 초암동으로 내려가고
나는 박달재 쪽으로 길을 잡아 떠났다.
소박달재에 이르러 가마에서 내려 걸어갔다
소박달재를 내려가니
말과 사람들이 나를 기다리고 있었다.
여기서부터 나는 말을 타고
계곡물을 건너서 깊은 골짜기를 지나
대박달재를 넘어갔다.

少憩 잠깐 휴식하다.
憩 쉴 게.
渡澗 계류를 건너다.
踰 넘을 유.

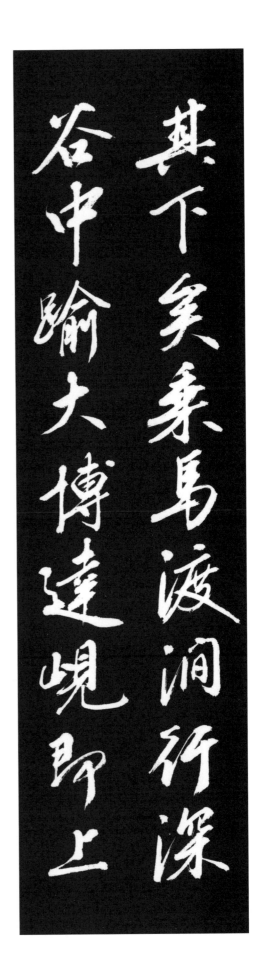

元峯一支南走之腰脊小低處也其距上元寺僅數里力不能登陟而止下重毗盧殿遺址之

즉 상 원 봉 일 지 남 주 지 요 척
卽上元峯一支 南走之腰脊

소 저 처 야 기 거 상 원 사 근 수 리
小低處也 其距上元寺僅數里

역 불 능 등 척 이 지
力不能登陟而止

하 지 비 로 전 유 지 지 하
下至毗盧殿遺址之下

오 게 우 간 석 상 유 경
午憩于澗石上 有頃

허 공 간 급 아 자 준 자 군 심 지
許公簡及我子儁 自郡尋至

여기는 上元峯에서 산줄기 하나가
남쪽으로 뻗어내려 온 산등성이어서
조금 낮은 곳이었다.
거기서 上元寺까지는 불과 몇 리밖에 되지않는
거리였지만 올라갈 힘이 없어 그만두고
毗盧殿의 옛터 아래로 내려갔다.
정오에 계곡 바위 위에서 휴식하였다.
조금 있으니 許簡 公과 아들 儁이
풍기 郡齋에서 나를 찾아왔다.

腰脊 척추.

僅數里 단지 몇리 이다.

僅 겨우 진. 단지~뿐.

遺址 유지. 옛 터.

遺 남을 유.

址 터 지. 위치. 소재지.

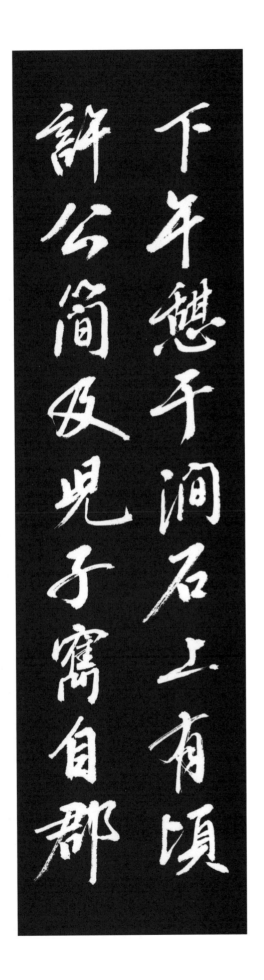

尋丞愛其清泉茂樹坐

語移日名其坐石為飛

流巖既乃由郡錦洞而

出至千郡矣夫以小白

愛其淸泉茂樹 坐語移日
名其坐石爲飛流庵
旣乃由郁錦洞而出
至于郡矣
夫以小白爲山
有千巖萬壑之勝
而寺刹所在 人迹所通者

맑은 물과 무성한 숲이 좋아서
해가 저물도록 앉아서 이야기를 나누었다.
앉았던 바위를 飛流巖이라 이름짓고 일어나
이윽고 郁錦洞을 나와서 郡齋로 돌아왔다.
대저 小白山은 천만개의 바위와 계곡이 있어
그 절경을 이루고 있으며
사찰이 있는 곳만 사람이 통행할 수 있는데

移日 해가 늦어지다.
移 옮기다. 늦추다.
旣乃 이윽고.
旣 다할 기. 이미 기.
千巖萬壑 무수한 바위와 계곡.

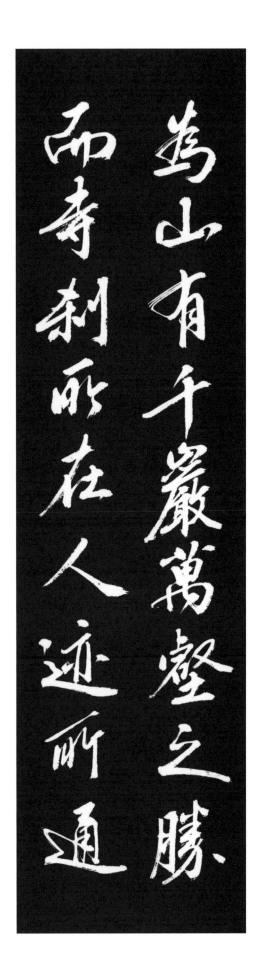

者大聚有三洞焉草庵

石崟在山之中洞聖穴

頭陀菴寺在其東洞三

伽陀菴庵在其西洞處

78

大槩有三洞焉
草庵 石崙在山之中洞
聖穴 頭陀等在其東洞
三伽陀等庵在其西洞
遊山者由草庵 石崙 而登國望
取道之便已而

여기에는 대개 세 골짜기가 있다.
草庵과 石崙庵은 산의 中洞에 있고
聖穴庵과 頭陁庵은 東洞에 있으며
三伽陀 등의 암자는 西洞에 있다.
산을 유람하는 사람들은
草庵과 石崙庵을 경유하여 國望峯에 오르며
그것은 길잡기가 편하기 때문이다.

大槩 아마도. 대개. 대강.
槩=槪 대개 개.
取道 거쳐가다. 경유하다.

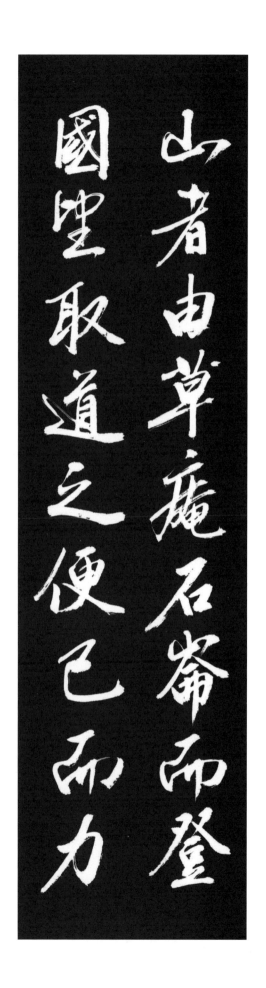

倦興闌則遂返雖以周景遊之好奇而歷止其

中一洞耳其為遊山錄記述頌詳其實皆問諸

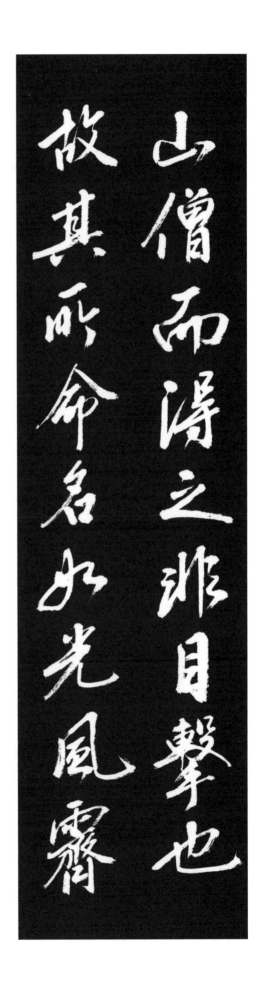

^역^권^흥^란^즉^수^반
力倦興闌則遂返

^수^이^주^경^유^지^호^기
雖以周景遊之好奇

^소^역^지^기^중^일^동^이
所歷止其中一洞耳

^기^위^유^산^록^기^술^파^상
其爲遊山錄記述頗詳

^기^실^개^문^제^산^승^이^득^지
其實皆問諸山僧而得之

^비^목^격^야　^고^기^소^명^명
非目擊也 故其所命名

^여^광^풍　^제^월
如光風 霽月

그리고 가다가 힘이 빠지거나
산행의 흥취가 식어지면 돌아오기도 쉽다.
비록 周世鵬 선생같이 호기심이 많은 사람도
그가 가본 곳은 오직 中洞 한 골짜기뿐이었다.
그가 지은 遊山錄의 내용이
비록 자세하기는 하지만
그것은 모두 여러 山僧에게 물어서 기록한 것이지
자신이 직접 목격한 것은 아니었다.
따라서 비록 그가 光風臺, 霽月臺, 白雪峯, 白雲臺이니 하고

力倦興闌 힘이 빠지고 흥이 다하다.
倦 싫증날 권.
闌 늦을 란. 다하다. 끝나 가다.

月白風清雲皆在中一
洞而東西則未之及也

余以衰眷一徃而盡一
山之勝固亦難矣遂置

白雪 白雲 皆在中一洞
백설 백운 개재중일동

而東西則未之及也
이 동서즉미지급야

余以衰病 一往而盡一山之勝
여 이쇠병 일왕이진일산지승

固亦難矣
고 역난의

遂置其東以竣後日之遊
수 치기동이준후일지유

而惟尋西洞焉
이 유심서동언

이름을 짓기는 하였지만
그것도 中洞 한 골짜기에서 있었던 일이며,
東洞, 西洞 골짜기는 직접 가보지도 못하고
지은 이름이다.
나는 병약하기 때문에 한 번 小白山에 가서
산의 명승지를 다 돌아보기는 참으로 어려운 것이다.
그래서 東洞 골짜기는 남겨두어
후일에 유람하기로 하고
오직 西洞 골짜기만 찾아보았던 것이다.

未之及也 가보지 못하다.
竣後日之遊 후일의 유산으로 끝내다.
竣 (일)다 끝내다. 준공하다.

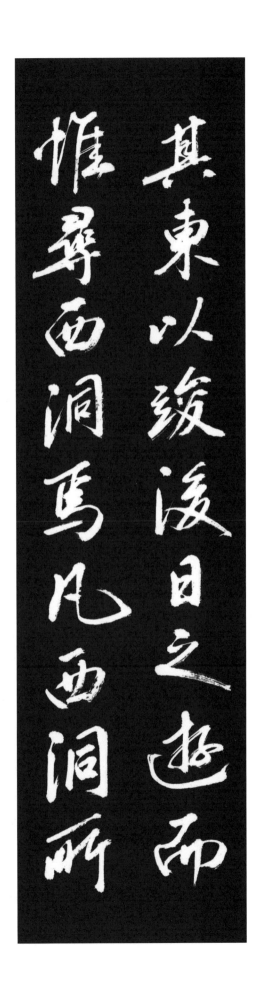

浔之勝如白鶴白蓮紫霰宴坐竹巖之類輒率

意創名而不辭者亦猶景遊之於中洞所遇之

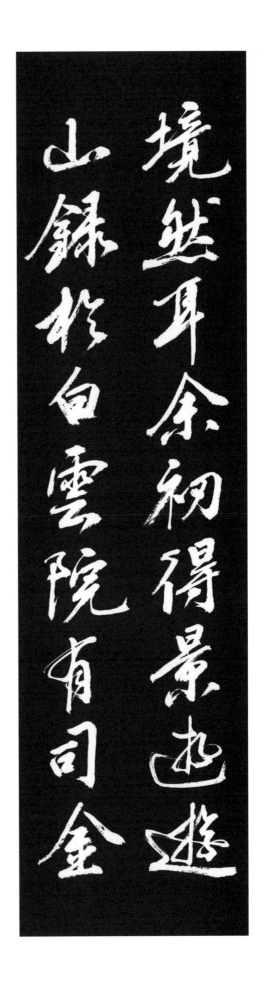

凡西洞所得之勝 如白鶴 白蓮
범 서 동 소 득 지 승 여 백 학 백 련

紫霞 宴坐 竹巖之類
자 하 연 좌 죽 암 지 류

輒率意創名 而不辭者
첩 솔 의 창 명 이 불 사 자

亦猶景遊之於中洞
역 유 경 유 지 어 중 동

所遇之境然耳
소 우 지 경 연 이

余初得景遊遊山錄
여 초 득 경 유 유 산 록

於白雲院有司 金仲文處
어 백 운 원 유 사 김 중 문 처

대체로 西洞 골짜기에서 만난 절경들은
白鶴峯, 白蓮峯, 紫霞臺, 宴坐峯,
竹巖瀑布 등이었는데
내가 이런 경치를 볼 때마다 생각나는 대로
서슴없이 이름을 지은 것은
周世鵬 선생이 中洞을 유람하며 만난 경치에 대하여
이름을 지을 때와 같은 흥취일 것이다.
내가 周世鵬 선생의 遊山錄을 처음 본 것은
白雲洞 서원의 有司인 金仲文의 집에서였다.

輒率意創名 문득 생각나는대로 이름 짓다.
率意 마음대로 하다. 생각나는대로 하다.

仲文虔及到石崙則是
錄也書千板掛壁矣余

賞其詩文之雄拔到虔
披詠若興紅顏白髮翁

급 도 석 륜
及到石崙

즉 시 록 야 서 우 판 괘 벽 의
則是錄也書于板 掛壁矣

여 상 기 시 문 지 웅 발 도 처 피 영
余賞其詩文之雄拔 到處披詠

약 여 홍 안 백 발 옹
若與紅顔白髮翁

대 어 상 수 창 어 기 간
對語相酬唱於其間

뢰 차 발 흥 이 득 취 자 량 다
賴此發興而得趣者 良多

그런데 石崙庵에 와보니
이 遊山錄을 판자에 써서 벽에 걸어놓았다.
나는 그의 웅장하고 기발한 詩文을 감상하였고
가는 곳마다 읊어보곤 하였는데
마치 청년과 노인이 서로 시를 지어
주고 받는 것과 같은 느낌이 들었다.
그의 詩文에 힘을 입어서
나는 小白山 유람의 감흥과 정취를
참으로 많이 가질 수 있었던 것이다.

掛壁 벽에 걸다.
掛=卦 걸 괘.
雄拔 웅장하고 기발하다.
披詠 詩文을 읊다.
披 펴다. 열다.
酬唱 詩歌를 서로 주고 받으며 읊다.
賴此發興 이에 힘입어 흥취를 가지다.
賴 힘입을 뢰. 의지하다. 의뢰하다.

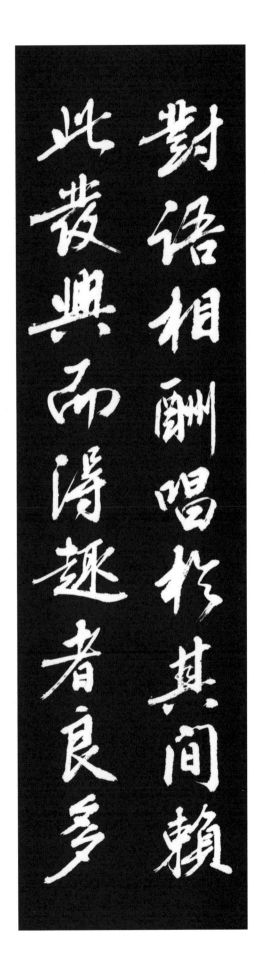

信乎遊山者不可以無
錄而有錄之之有益於遊
山也雖然余之所感者
又有焉景遊之前文士

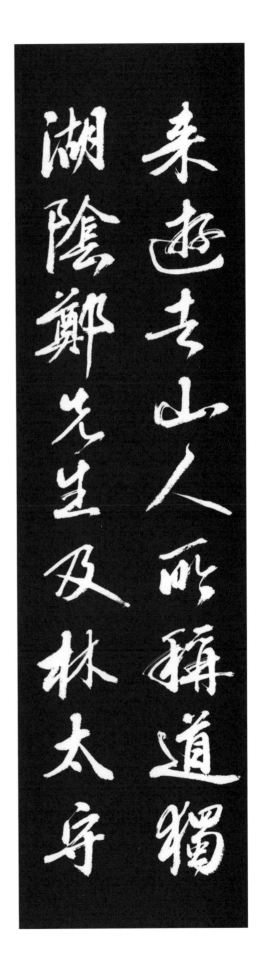

信乎遊山者 不可以無錄
신 호 유 산 자 불 가 이 무 록

而有錄之有益於遊山也
이 유 록 지 유 익 어 유 산 야

雖然 余之所感者又有焉
수 연 여 지 소 감 자 우 유 언

景遊之前 文士來遊者
경 유 지 전 문 사 래 유 자

山人所稱道 獨湖陰鄭先生
산 인 소 칭 도 독 호 음 정 선 생

及林太守霽光而已
급 임 태 수 제 광 이 이

확실히 산을 유람하는 자에게
기록이 없을 수 없고, 기록이 있으면
산을 유람하는 자에게 유익한 도움이 되는 것이다.
그렇다고는 하지만
내가 느낀 것이 또 하나 있다.
스님들의 말에 의하면 周世鵬 선생이 이곳에 유람오기 전에
유람 온 문인들로는
湖陰 鄭士龍과 太守 林霽光이 있었을 뿐인데

湖陰 鄭士龍(1491~1570) 조선 초기~중기 문신, 서예가. 자는 雲卿, 호는 湖陰, 본관은 東萊이며 시문 음률에 뛰어나고 문집에 湖陰雜稿가 있다. 금강산 유람시가 남아 있다.
太守 林霽光 연산군 때 문신. 풍기군수 역임.

霽光而已今未来其所
紀述林守則岂片言姪

字之可尋而湖陰之詩
僅見於草庵中一絕耳

^{이 금 구 기 소 기 술}
而今求其所紀述

^{임 수 즉 무 편 언 척 자 지 가 심}
林守則無片言隻字之可尋

^{이 호 음 지 시}
而湖陰之詩

^{근 견 어 초 암 중 일 절 이}
僅見於草庵中一絶耳

^{우 구 기 타 즉 석 륜 사 승}
又求其他則 石崙寺僧

^{유 황 금 계 지 시}
有黃錦溪之詩

지금 그들이 기록한 것을 찾아보면
林 太守의 기록은 단 한 글자도 찾아볼 수 없고
湖陰의 시도 겨우 초암에서
절구 한 수를 볼 수 있을 뿐이었다.
또 그 밖의 기록을 찾아보아도
石崙寺의 스님이
錦溪 黃俊良의 시를 가지고 있다는 것과

錦溪 黃俊良(1517~1563) 호는 錦溪, 본관은 平海. 퇴계의 문인으로 단양군수, 성주목사를 역임하였으며, 영주 삼판서 고택의 한 분인 황유정이 5대손이다. 청렴 공직자로 귀감이 되었으며, 퇴계와 많은 편지를 주고 받았고, 문집에「錦溪集」이 있다.

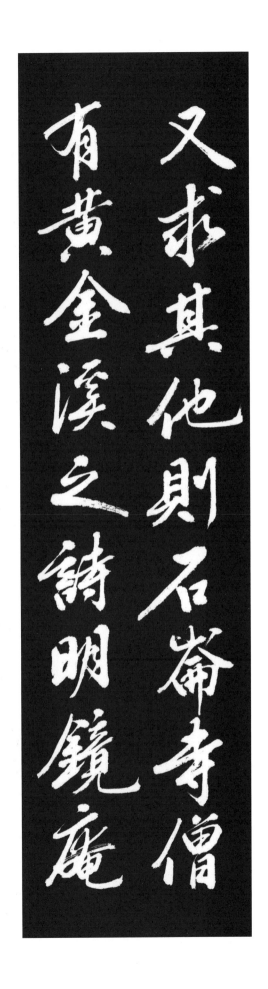

辟有黄恩曳之詩此外
妄見馬嘶嶺南乃士大

夫冀北之鄉榮豐之間
鴻儒碩士相踵而作彬

明鏡庵壁有黃愚叟之詩
명경암벽유황우수지시

此外無見焉 噫 嶺南乃士大夫
차 외 무 견 언 희 영 남 내 사 대 부

冀北之鄉 榮豐之間
기 북 지 향 영 풍 지 간

鴻儒碩士相踵而作
홍 유 석 사 상 종 이 작

彬彬如也 則來遊者古今何限
빈 빈 여 야 즉 래 유 자 고 금 하 한

紀述之可傳者
기 술 지 가 전 자

明鏡庵의 벽에 黃愚叟의 시가 걸려 있는 것 외에는
찾아볼 수가 없었다.
아 우리 嶺南은 사대부의 배출 지역이며
영주와 풍기 사이에는 대학자와 대선비가
계속 배출되어 눈이 부시도록 찬란하였다.
그러니 이곳을 유람한 자가 예부터 지금까지
어찌 한 둘에 그치겠으며,
전할 만한 기록 또한

黃愚叟 훈도를 지낸 黃錫의 아들로 1496년(연산군 2) 생원시에 합격
한뒤 榮州 順興의 愚叟洞에 은거함(1464~?).
冀北之鄉 사대부 인재가 많이 배출되는 지역.
冀北 중국 河北省 冀州의 북부에 있으며 駿馬의 생산지로 유명함.

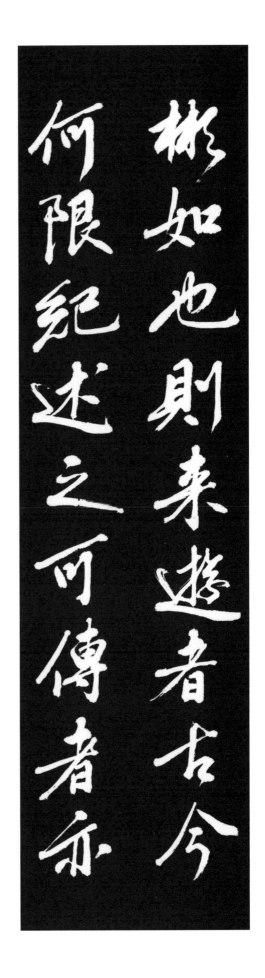

何止於是乎吾意竹溪
諸安航秀於茲山之下

名振中原其必有遊於
斯樂於斯咏歌於斯者

亦何止於是乎
역 하 지 어 시 호

吾意竹溪諸安毓秀 於玆山之下
오 의 죽 계 제 안 육 수 어 자 산 지 하

名振中原 其必有遊於斯
명 진 중 원 기 필 유 유 어 사

樂於斯 咏歌於斯者
낙 어 사 영 가 어 사 자

而山無崖刻 士無口誦
이 산 무 애 각 사 무 구 송

泯乎其不可尋矣
민 호 기 불 가 심 의

어찌 이 정도에서 그치겠는가?
내가 생각하건대
竹溪의 여러 安氏들의 우수한 재사들은
이 산 아래에서 태어나 그 명성이 중국에까지 떨치고,
반드시 이곳을 유람하였을 것이요,
이곳의 절경을 즐겼을 것이며,
또 이곳에서 시를 읊은 사람도 있었을 것이다.
그런데도 소백산에는 바위에 새겨놓은 글씨도 없고
선비들에게 구전되어오는 것도 없이
다 사라져버려 찾아볼 수가 없다.

安氏 榮州 順興이 본관, 始祖는 安子美이며 安珦(1243~1306 고려에 성리학 도입), 安于器(1265~1329), 安軸(1287~1348 竹溪別曲 지음) 등 많은 인물들이 배출되었다.
諸安毓秀 안씨 문중의 우수한 인재들.
毓 기를 육. 키우다. 양육하다.
泯乎 없어져 버리다.
泯 멸할 민. 소멸하다. 상실하다.

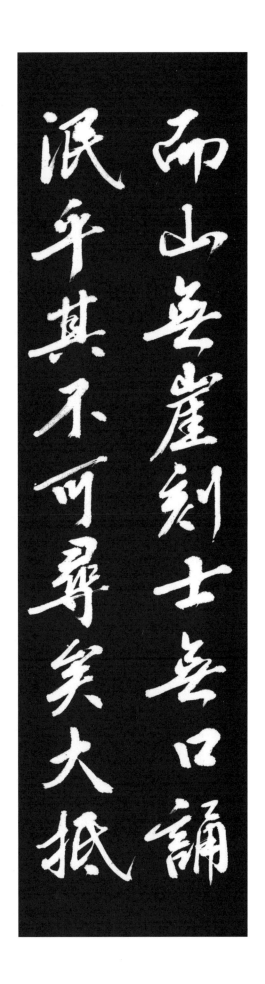

吾東之俗不喜山林之
雅無好事傳述之人故

其風聲樹立卓卓如諸
安巨巖名區巍巍如此

大抵吾東之俗 不喜山林之雅
대 저 오 동 지 속 불 희 산 림 지 아

無好事傳述之人
무 호 사 전 술 지 인

故其風聲樹立卓卓如諸安
고 기 풍 성 수 립 탁 탁 여 제 안

巨嶽名區 巍巍如此山者
거 악 명 구 외 외 여 차 산 자

而亦卒無文獻之傳乃如是
이 역 졸 무 문 헌 지 전 내 여 시

他尚何論哉
타 상 하 론 재

대체로 우리 동방의 풍속은
산림에서 노니는 아취를 좋아하지 않았으며,
글을 지어 전하기를 좋아하는 사람도 없었다.
그러니 명성을 드날렸던 저 安氏 가문조차
小白山과 같은 거악 명승을 옆에 두고서도
끝내 전할만한 문헌의 없음이 이와 같으니
다른 이들이야 말할 것이 있겠는가.

風聲 들리는 명성.
樹立 공덕을 세움.
卓卓 탁월하다. 뛰어나다.
巍巍 높고 높은 모양.
卒 하인 졸. 하인. 병사. 마침내, 결국.

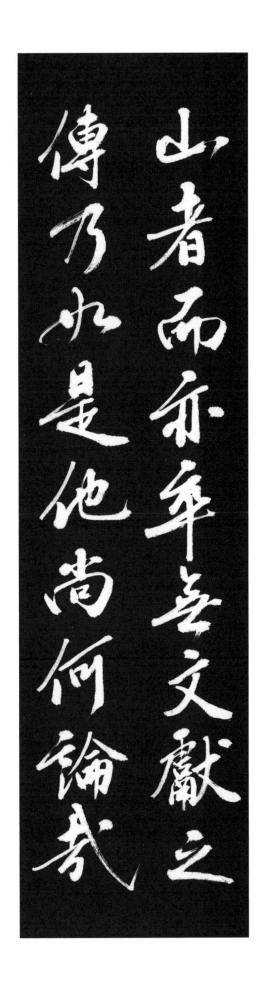

況山阿寂寥千載無真
隱無真隱則其無真賞

可知而脱身簿領假步
山扃如吾輩者又豈足

況山阿寂寥 千載無眞隱
무진은즉 기무진상가지
無眞隱則 其無眞賞可知
이 탈신부령 가보산경
而脫身簿領 假步山扃
여 오배자 우기족위자산지경중재
如吾輩者 又豈足爲玆山之輕重哉
고 차역서 소견
姑且歷叙所見
록 기소술
錄其所述

하물며 小白山이 이처럼 아름답고 적료한데도
천년이 지나도 참다운 은자가 없었으며,
은자가 없으니 산을 제대로
완상할 사람이 없었음을 알 수 있겠다.
잠시 공문서 더미에서 빠져나와 틈을 내어
산의 문턱 정도만 거닐어 본 나 같은 사람이
어찌 小白山의 경중을 말할 수 있겠는가.
그런데도 내가 본 것을 차례대로 엮어서
그것을 기록하는 것은

山阿 산굽이.
寂寥 적절하고 쓸쓸하다.
寂 고요할 적. 적적하다. 적막하다.
寥 휑할 료. 고요하다. 휑하다.
簿領 공문서 더미.
簿 장부 부. 장부. 공문서.
領 張. 枚. 종이 양사.
假步山扃 틈을 내어 산문을 걷다.
假 틈 가. 휴가. 휴일.
扃 빗장 경. 문. 문고리.
姑 시어미 고. 잠시, 잠깐.

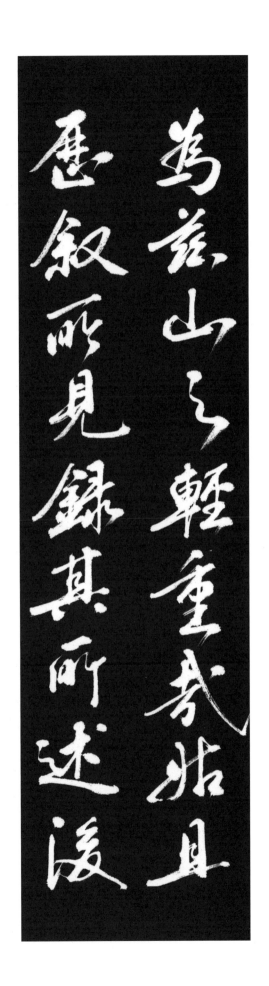

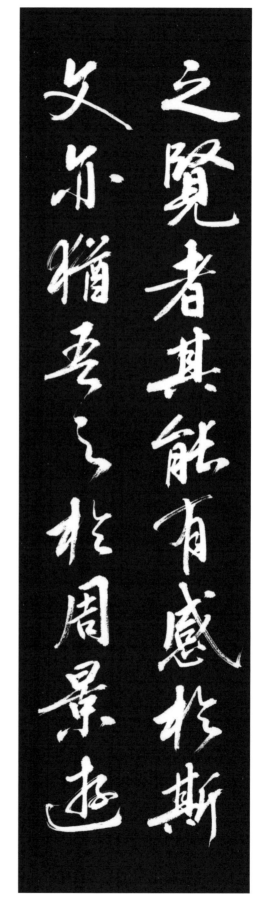

之覽者其能有感於斯
文亦將有感於周景遊

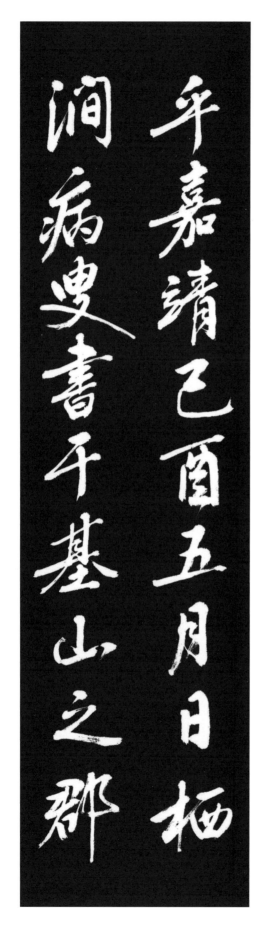

午嘉靖乙酉五月日栖
洞病叟書于基山之鄲

後之覽者 其能有感於斯文
亦猶吾之於周景遊乎

嘉靖己酉 五月 日 栖澗病叟
書于基山之郡齋

내가 周景遊의 글을 보고 감동하는 것처럼
훗날 小白山을 유람하는 사람들이
나의 이 글을 보고 감동할 수 있기 때문이다.

가정 기유년(1549) 오월 어느 날
시간의 병든 늙은이가 기산군(풍기군) 관아에서 쓰다

栖澗 산골에 살다.
病叟 병든 늙은이.
基山 영주 풍기.

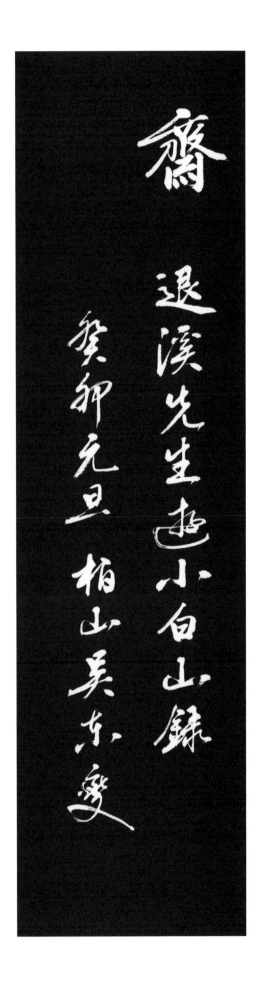

101

憑高回望思無窮 빙고회망사무궁 40×145cm

높이 올라 사방을 돌아보니
생각에 끝이 없구나.
〈국망봉, 본문 104쪽〉

退溪小白山詩

望雲峯三首

漠漠烟雲生晚日龍門不見況備門欲知榮枯
宸居廣天際迢膡一抹痕烟雲杳靄發重重龍

首軒昂太白推白髮未成歸隱計迢高囬望思
岳家南望山河許發疆雲低祇覺海天長頋從
鶴駕招仙子飛上清都謁玉皇

104

國望峯三首　국망봉삼수

국망봉에서 읊으니 세 절이다

漢漢烟雲生晚日　막막연운생만일
龍門不見況脩門　용문불견황수문
欲知紫極宸居處　욕지자극신거처
天際遙瞻一抹痕　천제요첨일말흔

烟雲杳靄幾重重　연운묘애기중중
龍首軒昂太白雄　용수헌앙태백웅
白髮未成歸隱計　백발미성귀은계
憑高回望思無窮　빙고회망사무궁

南望山河許幾疆　남망산하허기강
雲低祇覺海天長　운저지각해천장
願從鶴駕招仙子　원종학가초선자
飛上淸都謁玉皇　비상청도알옥황

해질 무렵 끝없이 안개 구름 피어오르니
용문도 보이지 않고 하물며 도성이야
임금님 계신 곳을 알고 싶거든
하늘가 저멀리 흐미한 흔적 보게나

안개 구름 아득히 몇 겹이나 끼었나
용두산은 드높고 태백산은 우뚝하네
백발이 되어도 돌아가 은거할 꾀 못 이루었는데
높이 올라 바라보니 그리움만 끝이 없구나

남녘 산천 바라보니 그 경계 얼마일까
구름이 낮게 드리워 하늘이 바다같이 아득하네
원컨대 학가산 올라가 신선을 불러내어
청도에 날아올라 옥황상제 뵈옵고져

石簣寺效周景遊次紫極宮感秋詩韻并序

景遊詩敘云李太白四十九作紫極感秋詩其後

蘇黃蓋效之余夜誦三賢詩多少感慨乃次其

韻云 蓋景遊時年四十九矣况今犬馬之齒

亦不多不少適與相值然則其所感寧有異於

昔之數君子耶敢用元韻遣懷云

106

石崙寺效周景遊次紫極宮感秋詩韻并序
석륜사효주경유차자극궁감추시운병서

석륜사에서 주경유가 자극궁에서 가을을 느낀 시의 차운을 본받다
서문을 아우름

景遊詩敍云	경유시서운
李太白四十九作紫極感秋詩	이태백사십구작자극감추시
其後蘇黃蓋效之	기후소황개효지
余夜誦三賢詩	여야송삼현시
多少感慨 乃次其韻云云	다소감개 내차기운운운
蓋景遊時年四十九矣	개경유시년사십구의
滉今犬馬之齒 亦不多不少	황금견마지치 역부다부소
適與相値 然則其所感	적여상치 연즉기소감
寧有異於昔之數君子耶	영유이어석지수군자야
敢用元韻遣懷云	감용원운견회운

주경유가 지은 시의 서문에서 이르기를,
"이태백이 49세에
〈자극궁에서 가을이 되었음을 느껴 짓다〉라는 시를 지었는데,
그 후에 모두 그 시를 본받아 지었다.
내가 밤에 이들 세 현사의 시를 외다 보니
얼마간의 감개가 일어 이에
그 시의 각운자를 써서 짓는다…"라 하였다.
대체로 그때 경유의 연세가 49세였다.
내 지금 보잘 것 없는 나이 또한
많지도 적지도 않은 것이
마침 더불어 서로 똑 같게 되었다.
그러한 즉 그 느낀 바가
어찌 예의 여러 군자들과 다를 것이 있겠는가.
감히 원래의 각운자를 써서 느낌을 풀어 보고자 한다.

鳳鳥去不返空山無舊竹山中舊多苦竹辛丑
結實後盡苦死寒溪空紀名一源誰挹掬竹溪
源出於此者人不可見吾生亦云獨幽尋遂為

陟感難梵宮宿四十九年非知之莫再卜世患
果牽製時光送往復門有打鐵作羹有換千霞
宴過胡不勉夫仁亦在熟

鳳凰去不返 空山無舊竹　봉황거불반 공산무구죽
(山中舊多苦竹　(산중구다고죽
辛丑結實後盡枯死)　신축결실 후진고사)
寒溪空紀名 一源誰把掬　한계공기명 일원수읍국
(竹溪源出於此)　(죽계원출어차)
古人不可見 吾生亦云獨　고인불가견 오생역운독
幽尋遂高陟 感歎梵宮宿　유심수고척 감탄범궁숙
四十九年非 知之莫再卜　사십구년비 지지막재복
世患累牽挈 時光送往復　세환루견체 시광송왕복
門有打鐵作 羹有掫手覆　문유타철작 갱유열수복
寡過胡不勉 夫仁亦在熟　과과호불면 부인역재숙

봉황 날아가더니 돌아오지 않고
빈 산에는 옛 대나무 없네
(산에는 옛부터 참죽이 많았는데 신축년에
열매를 맺더니 그 뒤로 모두 말라 죽었다)
차가운 시내만 부질 없이 이름 남았는데
한 갈래 물의 근원 그 누가 움켜 뜨리
(죽계의 근원은 여기서 나왔다)
옛 사람 볼 수 없고
나의 생애 또한 외로웠다네
깊숙이 찾아들어 마침내 높이 올라
감탄하며 절간에서 묵네
마흔 아홉 살의 그릇됨을
알기는 알았으나 다시 점칠 수는 없다네
세속의 근심에 여러 차례 밀리고 당기어
시간은 번갈아 오고 나네
문은 쇠 두드려 만들어 놓고
국은 손 비틀어 엎어 버렸네
허물 적은 일 어찌 힘쓰지 않겠는가
대저 어짊 또한 익힘에 있다네

搏沙攫土悲神工辦此巨嶽東海中衆山培塿

郊齋有懷小白之遊追次景遊用昌黎衡嶽詩韻

早劫行直與太白爭為雄南臨徐伐北瀜貊花

平利澤施無家我叨郡綏守茲土自慙無以興

謠風烟霞結習尚未除幽夢夜精靈通一朝

振翮出雲外似敦鶴背超虛圍望峯頭望四

110

郡齋有懷小白之遊追次景遊用昌黎衡嶽詩韻
군재유회소백지유추차경유용창려형악시운

동헌에서 소백산유산을 추억하면서
경유가 지은 한창려 형악시의 차운을 또 다시 차운하다

摶沙攫土愁神工	단사확토수신공
辦此巨嶽東海中	판차거악동해중
衆山培塿卑幼行	중산배루비유행
直與太白爭爲雄	직여태백쟁위웅
南臨西伐北濊貊	남림서벌북예맥
茫乎利澤施無窮	망호리택시무궁
我叨郡綬守玆土	아도군불수자토
自慙無以興謠風	자참무이흥요풍
煙霞結習尙未除	연하결습상미제
幽夢夜夜情靈通	유몽야야정령통
一朝振翮出雲外	일조진핵출운외
似馭鶴背超虛空	사어학배초허공
國望峯頭望四海	국망봉두망사해

모래 다지고 흙 쌓아 신의 솜씨 부려서
이곳 동해 가운데 거대한 봉우리 빚으셨네
첩첩이 쌓인 작은 산들 아이처럼 나즈막한데
곧장 태백산과 위용을 다투네

남쪽엔 서러벌 북에는 예맥과 닿아있어
아득하여라 은택의 베풂이 끝이 없구나
내 외람되이 도장끈 차고 여기 수령이 되었으나
좋은 풍속 일으키지 못하여 스스로 부끄럽네

산수를 좋아하는 습성 여전히 버리지 못하여
밤마다 꾸는 산중 꿈에서 산의 정령과 통한다네
어느날 깃털 떨치고 구름 밖으로 나가
학의 등에 올라타고 허공을 벗어나는 듯

국망봉 꼭대기에 올라 사해를 바라보니

海蓬莱杳杳心神融羣儔埠約官府足朝遊崑
崙暮天宫下悯蒼生蟣虱丝惟見塵埃千丈紅
丹臺尚掛我名姓舉手相招懷我衰欲往從之

畏下隆久食烟火悲吾躬恭閉泰山天下大亦
有南嶽將岳同聖登賢遊象道巍名與天地相
為縿斯人斯世我若及何用遠慕飛昇功商山

蓬萊杳杳心神融　봉래묘묘심신융
群仙婥約官府足　군선작약관부족
朝遊崑崙暮天宮　조유곤륜모천궁

下憫蒼生蟣蝨然　하민창생기슬연
惟見塵埃千丈紅　유견진애천장홍
丹臺尙掛我名姓　단대상괘아명성
擧手相招懷我衷　거수상초회아충

欲往從之畏下墜　욕왕종지외하추
久食烟火悲吾躬　구식연화비오궁
恭聞太山天下大　공문태산천하대
亦有南嶽將無同　역유남악장무동

聖登賢游象道巍　성등현유상도외
名與天地相爲終　명여천지상위종
斯人斯世我若及　사인사세아약급
何用遠慕飛昇功　하용원모비승공

봉래산 아득히 보이니 마음이 탁 트이고
아름다운 뭇 선녀들 관아에 가득하여
아침엔 곤륜산에서 저녁엔 천궁에서 노니네

굽어보니 억조창생들 서캐같이 가련하고
보이느니 티끌 먼지 천길이나 나는도다
단대에 오히려 내 이름 걸렸나니
손을 들어 부르면서 나의 진심 품었세라

뒤따르고자 하지만 떨어질까 두렵고
불로 지은 음식 오래 먹은 이내 몸 슬프구나
듣자하니 태산이 천하에 제일 크다는데
또한 남악 있으니 거의 같지 않겠는가

성현이 올라 노닐었으니 도학이 드높고
그 이름 천지와 더불어 끝까지 함께 하리
이 사람 이 세상 만약 만날 수 있다면
날아 오르는 공력을 어찌 그리 동경하리

白髮好事翁續韓正直羞矓朧嗟我非韓亦非

周狂吟擲筆歸橆東

迅溪先生小白山諸詩 賀卯三春節 柏山吳東燮

小白南墟古順興竹溪寒鴻白雲層生材術道功

竹遠立廟尊賢事逝曾景何自勇来俊碩蔵備非

為慕騫騰古人不見心惟見月照塘方冷欲冰

商山白髮好事翁　상산백발호사옹
續韓正直羞朣朧　속한정직수동롱
嗟我非韓亦非周　차아비한역비주
狂吟擲筆歸墻東　광음척필귀장동

상산의 백발 날리는 호사옹
한유의 정직을 이어받아 흐릿함을 싫어하네
아 나는 주세붕도 아니고 한유도 아니니
내 맘대로 시 읊으며 붓 버리고 장동으로 돌아가리

白雲洞書院示諸生 백운동서원시제생
백운동서원의 여러 유생에게 보이다

小白南墟古順興　소백남허고순흥
竹溪寒瀉白雲層　죽계한사백운층
生材衛道功何遠　생재위도공하원
立廟尊賢事匪曾　입묘존현사비증
景仰自多來俊碩　경앙자다래준석
藏修非爲慕騫騰　장수비위모건등
古人不見心猶見　고인불견심유견
月照方塘冷欲冰　월조방당냉욕빙

소백산 남녘들 옛 순흥 고을 터에
찬물 흐르는 죽계 위로 흰구름 떠있네
인재 길러 도 높이니 그 공 얼마나 거룩한가
사당 세워 현인 모시는 일 일찍이 없었네
현인 우러러 많은 영재들 모여들고
남몰래 수도함은 벼슬위함 아니로세
고인은 못 뵈어도 그 마음은 보이는 듯
방당에 비치는 달빛 얼음인양 싸늘하네

讀書人說遊山似今見遊山似讀書工力盡時元
自下淺深得廬摠由渠坐看雲起因知妙行到源
頭始覺初絕頂高尋勉公著老襄中輟憪深余

紫蓋峯
天娥姜朱趁丹楓故遣山花裝晚紅正似虹橋
連絲希拳仙酣宴武夷中

讀書如遊山 독서여유산
글읽기가 유산과 같다

讀書人說遊山似	독서인설유산사
今見遊山似讀書	금견유산사독서
工力盡時元自下	공력진시원자하
深淺得處摠由渠	심천득처총유거
坐看雲起因知妙	좌간운기인지묘
行到源頭始覺初	행도원두시각초
絶頂高尋勉公等	절정고심면공등
老衰中輟愧深余	노쇠중철괴심여

글읽기가 유산과 같다고 사람들이 말하지만
이제 보니 유산이 글읽기와 같구나
공력을 다했을 땐 스스로 내려오고
깊고 얕음 아는 것 모두 저로부터 말미암네
앉아서 피어오르는 구름 보며 묘리를 알게 되고
발길이 근원에 이르러 비로소 처음을 깨닫네
높이 절정을 찾아감 그대들에게 기대하며
늙어 중도에 그친 나를 깊이 부끄러워 하네

紫蓋峯 자개봉
자개봉에서

天嫌吾未趁丹楓	천혐오미진단풍
故遣山花發晚紅	고견산화발만홍
正似虹橋連綵幕	정사홍교연채막
群仙酣宴武夷中	군선감연무이중

내 단풍철에 오지 못함을 하늘이 꺼리어
철쭉꽃 늦게사 붉게 피게 하였네
마치 무지개 다리에 비단 장막 이어 치고
무이산에 신선들 모아 잔치 벌인 듯 하여라

居移氣養移體 거이기양이체 40×140cm

物之與人寧有異哉

거처하는 곳에 따라 기개가 달라지고
양육 환경에 따라 체질이 달라진다는 것은
사물이나 사람이나 어찌 다르게 있겠는가
〈본문 43쪽〉

退溪先生文集卷之四十一

雜著　遊小白山錄

遊小白山錄

余自少往來榮豐間其於小白舉頭可望投足
可至而倀倀然惟夢想神馳者四十年于茲矣。
去年冬握符來豐為白雲洞主私竊喜幸以謂
宿願可償而冬春以來嘗以事至白雲洞輒不
得窺山門而返者三矣四月辛酉宿雨新霽山
光如沐乃往見諸生於白雲書院仍留宿翌日。
遂入山閱上舍笠卿與其子應祺實從之行緣
竹溪而上十餘里洞府幽邃林壑窈窕時聞水
石淙激響振崖谷之間行渡安干橋至草庵庵
在圓寂峯之東月明峯之西支峯之自兩峯來
者相抱于庵前為山門庵西有石高峙其下清

流激湍迤爲渟泓。上平可坐。南望山門俯聽潺湲眞絶致也。周景遊名之曰白雲臺。余謂既有白雲洞白雲庵。茲名不其混乎。不若改白爲靑之爲善也。山人宗粹聞余來。自妙峯庵來見于此。因與笠卿酌數巡。臺上笠卿患瘧將還。余雖抱羸疾。必欲登覽。諸僧相與謀曰非肩輿不可。昔者周太守已有故事。余笑而肯之。須臾告輿辦制簡而用便。遂與笠卿別乘馬而行。應祺及宗粹諸僧或導或隨。至胎峯之西越一澗始舍馬步行。腳殆則乘肩輿。所以更休其力。自是至

出山率用是策實遊山之妙法濟勝之良具也。
作詩一篇記所見是日歷哲庵明鏡宿于石崙
寺哲庵最為蕭灑清泉出庵後巖底分派庵東
西味極甘列眼界殊高曠石崙寺北巖石甚奇。
如巨鳥昂頭欲舉然故舊名鳳頭巖其西有石
特立梯而後可昇景遊呼為光風臺者也寺中
刻石為佛像僧言其靈異不足信也越明日癸
亥步上中白雲庵有僧忘其名構此庵坐禪其
中頗通禪理一朝去八五臺山今無僧憁前古
井宛然庭下碧草蕭然而已自庵以後路益峻

截直上若懸極力躋攀而後至山頂乃乘肩輿

循山脊而東數里許得石廩峯峯頭結草為幕

其前有結棚捕鷹者所為可念其若也峯之東

數里有紫蓋峯又其東數里有峯崛起而干霄

者即國望峯也如遇天晴日曒則可望龍門山

以及

國都而是日也山嵐海靄鴻洞迷茫雖

龍門亦不得望焉惟西南雲際月嶽隱映而已

顧瞻其東則浮雲積翠萬疊千重可以髣像而

不詳其真面目者太白也清涼也文殊也鳳凰

也其南則乍隱乍見縹緲於雲天者鶴駕公山

123

等諸山也其北則巋形匿跡杳然於一方者五
臺雉岳等諸岳也水之可望者九鮮竹溪之下
流為龜臺之川漢江之上游為島潭之曲如是
而止耳宗粹曰登望須秋天霜後或積雨新晴
之日乃佳周太守阻雨五日得晴而即登故能
遠眺余默領其意以為始阻鬱者終得怏余之
來也無一日之阻焉能得萬里之怏哉雖然登
山妙處不必在目力所窺之外矣山上氣甚高
寒烈風衝振不止木之生也盡東偃枝幹多樛
屈矮禿四月之梅林葉始榮一年所長不過分

退溪先生文集卷之四十一　四六

寸昂莊耐苦皆作力戰之勢其與生于溪林巨
壑者大不侔居移氣養移體物之與人寧有異
哉三峯相距八九里之間躑躅成林久盛開爛
熳綽約如行錦障之中如醉祝融之宴可樂也
峯上引三杯題詩七章曰已向具矣拂衣而起
復由躑躅林中下至中白雲庵余謂宗粹曰始
不上霽月臺者畏腳力之先竭其今既登覽而
猶幸有餘力曷不往見乎乃令宗粹先導緣崖
側足而上則所謂上白雲庵者久為灰燼草沒
荅封而霽月臺當其前矣地勢孤絕神慄魂惕

不能久置也遂下是夕再宿于石崙寺甲子余作意尋上伽陀策杖攀磴登懽喜峯峯之西諸峯林壑尤美皆昨所未覩也經數十百步得石城故址城中有遺礎廢井依然尚在稍西有石峯峭聳其上可坐數十人松杉躑躅羅生掩翳遊人未嘗至也山中人特以其形似呼為山臺巖余令人剔翳而望之遠近無遺山之形勝盡在於是而不遇周景遊名仍往陋不可以不改乃改為紫霞臺仍呼其城為赤城取赤城霞起而建漂者義也臺之此兩峯東西封峙其

色皓白而無稱謂余敢名其東曰白鶴其西曰
白蓮與所謂白雲峯俱稱白不厭其白之多者
所以揭其實以副小白之名耳自是又穿陵越
峻下瞰而得雲泉巖壑之尤勝者卽上伽陁也
其東偏有東伽陁宗粹云希善長老初住此後
晉照國師於此坐禪修道九年不出自號牧牛
子有詩集粹曾得之為人借去誦其數句皆警
策令人有五穀不熟之歎也其西北金剛華嚴
二臺仍舊名者所以識高僧之迹也其東石峯
最奇秀名之曰宴坐亦以高僧故也從上伽陁

循澗而下古木蒼藤不見天日往往得泉石甚佳至中伽陀之口中伽陀無僧余不入行數步有瀑流數層奔迸激射其傍巖石錯列舊有苦竹叢生今皆枯死尚有根莖可見遂名為竹巖瀑布山僧云非徒此巖竹生林下撲地叢密舉一山皆然往在辛丑之歲忽齊結實其年盡枯死異哉此理亦不可曉也行度小澗乃至金堂及下伽陀庵其自中伽陀之上東八有普濟等庵下伽陀之傍有真空庵皆以僧病不入從下伽陀而下渡澗直上觀音窟止病翌日乙丑下

山山下盤石平鋪清泉注其上鏘鳴汩漱兩邊
木蓮盛開余植杖其傍臨流漱弄意甚得僧宗
粹皐吟溪流應笑玉腰客欲洗未洗紅塵蹤之
句曰是何人語也遂相視一粲題詩云云而去
傍澗行數里皆雲林崖壑之勝至一分蹊處少
憇應祺與宗粹等諸僧向草庵洞余取路博達
峴而去至小博達峴舍肩輿步行人馬來候于
其下矣乘馬渡澗行溪谷中踰大博達峴即上
元峯一支南走之腰脊小低處也其距上元寺
僅數里力不能登陟而止下至毗盧殿遺址之

下午憩于澗石上有頃許公簡及兒子寫自郡
尋至愛其清泉茂樹坐語移日名其坐石為飛
流巖旣乃由郁錦洞而出至于郡矣夫以小白
為山有千巖萬壑之勝而寺剎所在人迹所通
者大槩有三洞焉草庵石崙柱山之中洞聖穴
頭陁等寺在其東洞二伽陁等庵在其西洞遊
山者由草庵石崙而登國望取道之便已而力
倦興闌則遂返雖以周景游之好奇所歷止其
中一洞耳其為遊山錄記述頗詳其實皆問諸
山僧而得之非目擊也故其所命名如光風霽

月白雪白雲皆在中，一洞而東西則未之及也。

余以衰病，一往而盡一山之勝固亦難矣遂置

其東以竢後日之遊而惟尋西洞焉凡西洞所

得之勝如白鶴白蓮紫霞宴坐竹巖之類輒率

意創名而不辭者亦猶景遊之於中洞所遇之

境然耳余初得景遊遊山錄於白雲院有司金

仲文處及到石崙則是錄也書于板掛壁矣余

賞其詩文之雄拔到處披詠若與紅顏白髪翁

對語相酬唱於其間賴此發興而得趣者良多。

信乎遊山者不可以無錄而有錄之有益於遊

山也雖然余之所感者又有焉景遊之前文士
來遊者山人所稱道獨湖陰鄭先生及林太守
霽光而已而今求其所紀述林守則無片言隻
字之可尋而湖陰之詩僅見於草庵中一絕耳
又求其他則石崙寺僧有黃錦溪之詩明鏡庵
壁有黃愚叟之詩此外無見焉噫嶺南乃士大
夫冀北之鄉榮豐之間鴻儒碩士相踵而作彬
彬如也則來遊者古今何限紀述之可傳者亦
何止於是乎吾意竹溪諸安毓秀於茲山之下
名振中原其必有游於斯樂於斯永歌於斯者

而山無崖刻士無口誦泯乎其不可尋矣大抵
吾東之俗不喜山林之雅無好事傳述之人故
其風聲樹立卓卓如諸安巨嶽名區巍巍如此
山者而亦卒無文獻之傳乃如是他尚何論哉
況山阿寂寥千載無真隱無真隱則其無真賞
可知而脫身簿領假步山扃如吾輩者又豈足
為茲山之輕重哉姑且歷叙所見錄其所述後
之覽者其能有感於斯文亦猶吾之於周景遊
乎嘉靖已酉五月日栖澗病夊書于基山之郡
齋

退溪先生文集卷之四十一　五十

退溪先生 小白山遊山錄
행서 3

인쇄일 ｜ 2023년 4월 25일
발행일 ｜ 2023년 4월 30일

지은이 ｜ 오동섭
　주소 ｜ 대구시 중구 봉산문화2길 35 백산서법연구원
　전화 ｜ 070-4411-5942 / 010-3515-5942

펴낸곳 ｜ **이화문화출판사**
대　표 ｜ 이홍연·이선화
　주소 ｜ 서울시 종로구 인사동길12 대일빌딩 310호
　전화 ｜ 02-738-9880(대표전화)
　　　　02-732-7091~3(구입문의)

ISBN 979-11-5547-551-5

값 ｜ 25,000원

柏山 吳東燮 行草書 시리즈

구입문의
02-732-7091~3 이화문화출판사

栗谷先生 金剛山遊覽詩 행서 **4**
국배판, 값 25,000원

退溪先生 小白山遊山錄 행서 **3**
국배판, 136쪽, 값 25,000원

中庸章句 행서 **2**
국배판, 132쪽, 값 25,000원

老子道德經 행서 **1**
국배판, 124쪽, 값 25,000원

草書金剛經 초서 **10**
국배판, 152쪽, 값 25,000원

草書四十二章經 초서 **9**
국배판, 136쪽, 값 22,000원

草書漢詩七言 초서 **8**
국배판, 168쪽, 값 25,000원

草書漢詩五言 초서 **7**
국배판, 160쪽, 값 25,000원

草書大學 초서 **6**
국배판, 144쪽, 값 20,000원

草書孝經 초서 **5**
국배판, 144쪽, 값 20,000원

한국한시300 칠언절구편 초서 **4**
국배판, 176쪽, 값 25,000원

한국한시300 오언절구편 초서 **3**
국배판, 208쪽, 값 25,000원

병풍으로 쓴 고문진보 초서 **2**
국배판, 176쪽, 값 20,000원

병풍으로 쓴 고문진보 초서 **1**
국배판, 172쪽, 값 20,000원

六卷 十書體屛風集
국배판, 값 10,000원

五卷 판본체 / 흘림체
국배판, 96쪽, 값 15,000원

四卷 行書體 / 草書體
국배판, 96쪽, 값 15,000원

三卷 魏碑體 / 顏眞卿體
국배판, 96쪽, 값 15,000원

二卷 隸書體 / 好太王碑體
국배판, 96쪽, 값 15,000원

一卷 篆書體 / 金文體
국배판, 96쪽, 값 15,000원